素描基础教程——结构素描

张恒国 编著

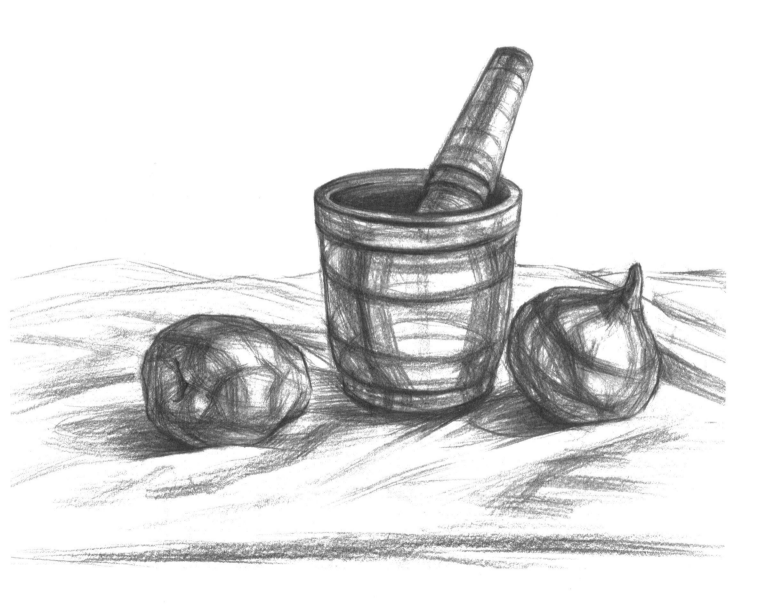

清华大学出版社

北　京

内 容 简 介

结构素描又称形体素描，以理解和表达物体自身的结构本质为目的。结构素描所要表现的是对象的结构关系，要说明形体是什么构成形态，它的局部或部件是通过什么方式组合成一个整体的。这种表现方法相对比较理性，可以忽略对象的光影、质感、体量和明暗等外在因素，排除某些细节表现。画结构素描，有助于分析、理解对象的形体结构关系，以及光影的变化特点。

本书是一本结构素描技法入门的书，该书介绍了结构素描要点、石膏几何体结构素描画法、单体静物结构素描画法、组合静物结构素描画法、石膏像结构素描和人像结构素描的绘画方法，包括学习结构素描的主要内容和知识块，着重阐述了结构素描绘画流程，给读者提供了学习结构素描的思路和方法。该书理论结合实践，重在提高读者的实际应用能力。

本书内容丰富，结构安排合理，由浅入深，循序渐进，图画清晰，可以充分提高读者的美术造型能力、观察能力和表现能力，为读者学习美术打下良好的基础。该书是美术爱好者学习素描的入门教材，同时也可以作为美术相关专业的教材。

本书封面贴有清华大学出版社防伪标签，无标签者不得销售。
版权所有，侵权必究。举报：010-62782989，beiqinquan@tup.tsinghua.edu.cn。

图书在版编目（CIP）数据

素描基础教程. 结构素描/张恒国编著. —北京：清华大学出版社，2016（2022.10重印）
ISBN 978-7-302-41222-9

I. ①素… II. ①张… III. ①素描技法—教材 IV. ①J214

中国版本图书馆CIP数据核字（2015）第184823号

责任编辑：杜长清
封面设计：刘　超
版式设计：刘洪利
责任校对：马军令
责任印制：宋　林

出版发行：清华大学出版社
　　网　　址：http://www.tup.com.cn，http://www.wqbook.com
　　地　　址：北京清华大学学研大厦A座　　邮　编：100084
　　社 总 机：010-83470000　　邮　购：010-62786544
　　投稿与读者服务：010-62776969，c-service@tup.tsinghua.edu.cn
　　质量反馈：010-62772015，zhiliang@tup.tsinghua.edu.cn

印 装 者：三河市龙大印装有限公司
经　　销：全国新华书店
开　　本：210mm×285mm　　印　张：5.75　　字　数：117千字
版　　次：2016年2月第1版　　印　次：2022年10月第9次印刷
定　　价：19.90元

产品编号：063996-02

前　言

　　素描是运用单色线条的组合来表现物体的造型、色调和明暗效果的一种绘画形式，是造型艺术的基础和组成部分，是锻炼观察能力、分析能力、表现能力和审美能力的重要绘画形式，也是一切绘画的基础，可锻炼绘画者所有造型艺术的基本功，是初学者进入艺术领域的必经之路。为提升广大美术爱好者的素描绘画水平，我们组织编写了本套素描基础学习教材，其中包括《素描基础教程（畅销升级版）》、《素描基础教程——素描静物》、《素描基础教程——石膏像》、《素描基础教程——人物头像》、《素描基础教程——结构素描》、《素描基础教程——石膏几何体》、《素描基础教程——人物速写》和《素描基础教程——风景写生》八本书，涵盖了素描基础入门的主要内容。该套图书既可单独成册，也可以形成一个素描入门的完整体系，可以适应不同层次和不同需求的读者。

　　本套丛书以美术素描的基础理论知识和具体的实践练习为主线，重点加强素描基本技法的训练，以提高学习者的综合素质与实践能力为目的，通过大量优秀的作品范例，详细、系统地介绍了素描的概念、内容、观察分析方法和绘画步骤等内容，总结了学习素描写生的入门知识、基础技法，完整地叙述了素描绘画技法的要点，力求做到融科学性、知识性、通俗性、实用性于一体，读者在学习中能开拓视野，陶冶情操，增长美术知识，培养动手能力和创造能力。

　　本套丛书注重实用性，遵循造型训练的学习规律，内容安排从简单到复杂、从理论到实践，以提高基本造型能力的实践练习为主，同时也遵循实用性强和覆盖面宽的原则，适合素描初学者和爱好者自学入门，也适合大多数美术类、设计类、造型类专业的学生使用，是美术培训机构及高等院校相关专业的适用教材。

　　由于时间紧张、水平有限，本书难免存在不足之处，需要在实践中不断改进和完善，望广大读者指正。

<p align="right">编者</p>

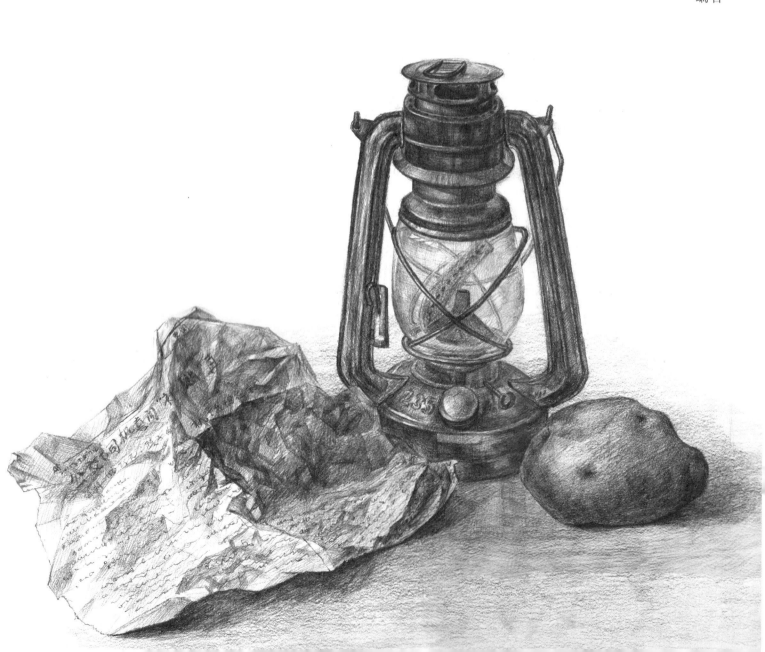

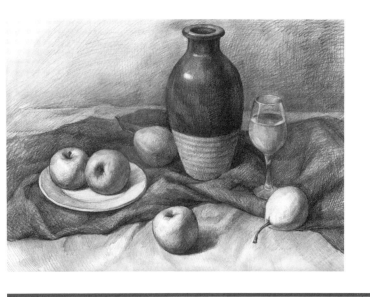

目 录
CONTENTS

第1章　结构素描概述 ················ 1
 结构素描概述 ·····················1
 结构素描的观察方法 ···············1
 结构素描的表现方法 ···············1

第2章　石膏几何体结构素描 ·········· 2
 多棱柱结构的画法 ················2
 十字柱体结构的画法 ··············4
 十字锥体结构的画法 ··············6
 两个组合结构的画法 ··············8
 多个组合结构的画法 ·············10

第3章　单个静物结构素描 ············12
 梨子结构的画法 ·················12
 苹果结构的画法 ·················14
 酒杯结构的画法 ·················16
 酒瓶结构的画法 ·················18
 玻璃瓶结构的画法 ···············20
 花瓶结构的画法 ·················22
 瓷壶结构的画法 ·················24
 罐子结构的画法（一）············26
 罐子结构的画法（二）············28
 醋壶结构的画法 ·················30
 洗衣液壶结构的画法 ·············32

第4章　静物组合结构素描 ············34
 香蕉组合结构的画法 ·············34
 酸奶盒和梨组合结构的画法 ·······36

 水杯组合结构的画法 ·············38
 绿茶饮料瓶和梨组合结构的画法 ···40
 喷壶组合结构的画法 ·············42
 台灯和杯子组合结构的画法 ·······44
 砂锅组合结构的画法 ·············46
 花瓶和水果组合结构的画法 ·······48
 蒜臼组合结构的画法 ·············50
 坛子组合结构的画法 ·············52
 陈醋瓶组合结构的画法 ···········54
 静物组合结构的画法 ·············56
 水壶组合结构的画法 ·············58

第5章　石膏像结构素描 ··············60
 石膏像结构 ····················60
 石膏面部结构的画法 ············60
 罗马青年头像结构的画法 ········62
 青年头像结构的画法 ············64
 石膏肌肉头部结构的画法 ········66
 小卫结构的画法 ················68
 海盗结构的画法 ················70
 伏尔泰结构的画法 ··············72

第6章　人像结构素描 ················74
 青年头部结构的画法 ············74
 中年头部结构的画法 ············76
 老年头部结构的画法 ············78

第7章　结构素描作品欣赏 ············80

第1章 结构素描概述

结构素描概述

结构素描,又称"形体素描",以比例尺度、透视规律、三维空间观念以及形体的内部结构剖析等方面为重点。结构素描重在对形体结构的理解,包括物质结构和形态结构。用线条表现物体的空间感、结构和形体。结构素描舍去了过于繁杂的调子,能更直接、更单纯、更明确地掌握绘画的构图、造型和结构等重要基础技能。

学素描更应先从结构素描开始,因为结构素描提炼了自然界一切物体的形态空间的基础。学习结构素描对于初学者来说,关键在于理解对象的结构,画准对象的造型。它可以培养造型能力和设计思维能力。通过学习结构素描,可以更快、更深入地树立初学者的空间、透视、结构的观念,提高对素描的理解。

结构素描 的观察方法

结构素描重点培养形体表现能力,即对物体形状和体积的表现能力,在形体准确的前提下,如何把形体塑造起来,把形体画得立体。

(1) 整体观察:在素描训练中,整体观察是整体表现的前提。整体观察是指联系的观察,即将形体的各个局部联系起来进行观察。整体观察是指概括的观察。整体观察也是指整体与局部之间的交替观察,即以整体观察为主,以局部观察为辅进行交替的观察和交替的表现。

(2) 用几何形体的方式观察:用几何形体的方式来观察、分析和概括形体。在简化形体以后,把形体的整体抓住。

(3) 用比较的方法观察:比较的方法是先整体,后局部。主要目的是把整体的定位与局部的定位通过比例的方式来完成。

结构素描 的表现方法

结构素描以线为主,准确、有力、优美的线条,可以让画面充满生命力,丰富人们的视觉效果。在观察和表现形体时,要概括对象形体的外部结构特征和内部结构特征,包括整体的组合结构和局部结构。以几何形体的方式来观察和分析,简化形体、概括形体、表现形体,对形体有特别的整合作用。

(1) 用长直线,抓大的感觉

结构素描外轮廓大多以长直线为主。抓住物体的整体感觉,再用长直线去体现物体的长宽比例、大小比例和前后关系等,使画面有整体感。

(2) 找点

通常叫作"抓两头、带中间",因为点一般都处在始端与末端,点如果找得准确,形体也就抓住了,在这里,点包含的因素是:形体转折开始的地方与形体转折结束的地方。

(3) 线条的穿插

在基本点找到之后,便是用线连接各点,使形体明确起来。线条不是死板的线条,而是相互穿插,有出来的地方,也有回去的地方。线条的穿插,必须符合其形体结构的规律,要分清线条的前后关系、虚实关系和空间关系。

(4) 线条的表现

线条是结构素描中最主要的艺术语言和表达方式,无论在塑造形体、表现体积和空间方面,还是表达情感方面,都显得十分明确,富有表现力和概括力。在开始学习时,首先要加强绘画线条的熟练程度,要做大量的线条练习,提高线条质量。线条要做到肯定有力、轻松自如、有松有紧、有虚有实、有粗有细、有深有浅,随着形体的变化而变化,做到变化中有整体,整体中有变化。这样的线条才富有生命力和动感。

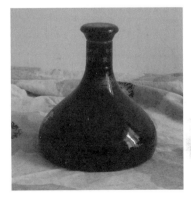
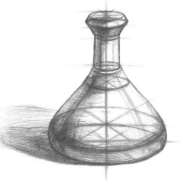
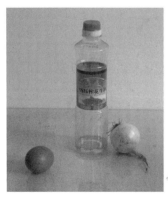
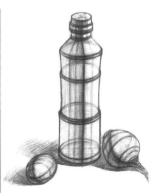

第2章 石膏几何体结构素描

画结构素描，可以从形体比较简单的石膏几何体开始。石膏几何体形体规范，结构明确，层次分明，难度较低，可以作为练习画结构素描的入门对象。

多棱柱结构 的画法

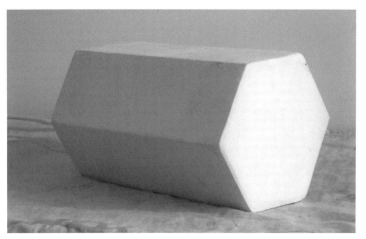

实物照片

步骤一： 用线确定多棱柱上下左右的大体位置。

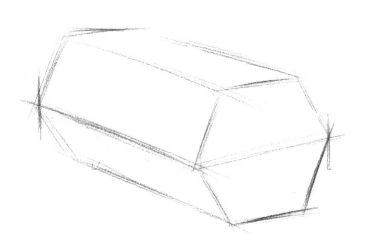

步骤二： 根据确定好的位置画出多棱柱大体轮廓。

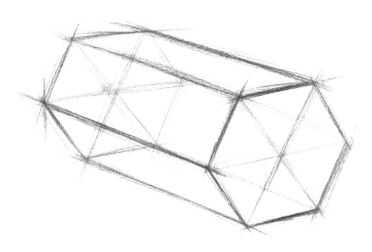

步骤三： 进一步准确画出多棱柱轮廓形，并加入透视线对物体进行分析，注意线条的虚实变化。

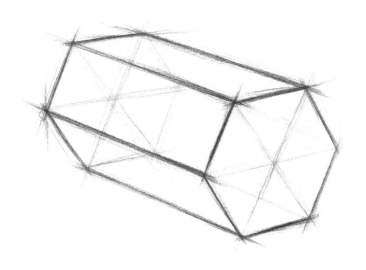

步骤四： 加强多棱柱的外轮廓线，增强线的对比度，加强画面的立体效果。

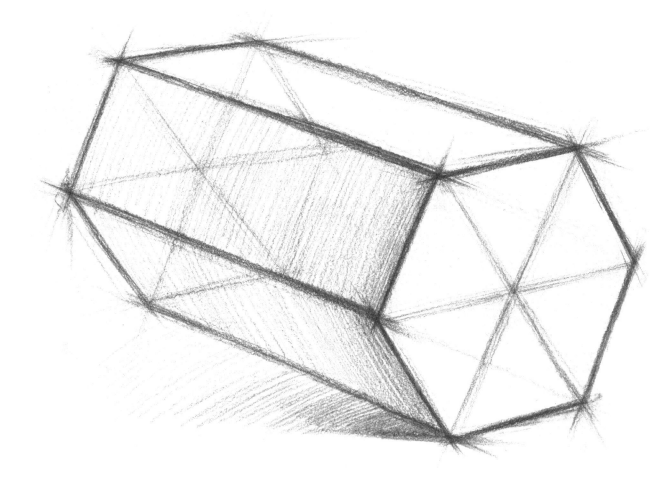

步骤五：进一步调整结构线，并给侧面上出色调和阴影。

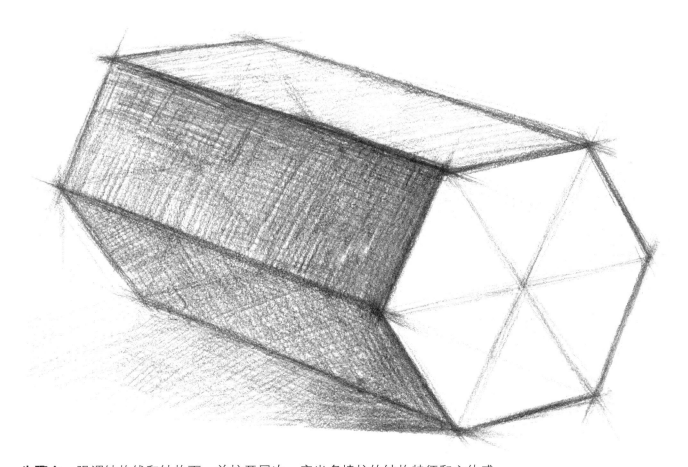

步骤六：强调结构线和结构面，并拉开层次，突出多棱柱的结构特征和立体感。

十字柱体结构 的画法

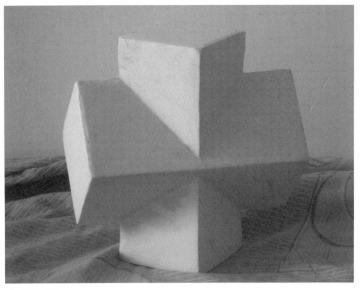

实物照片

步骤一：用线找出十字柱体上下左右的大体位置。

步骤二：根据确定的位置，进一步明确十字柱体的外部轮廓。

步骤三：加入透视线对物体结构进行分析，注意线条的虚实变化。

步骤四：拉开轮廓结构线和透视线的层次，增强线条的明暗对比，加强画面的立体效果。

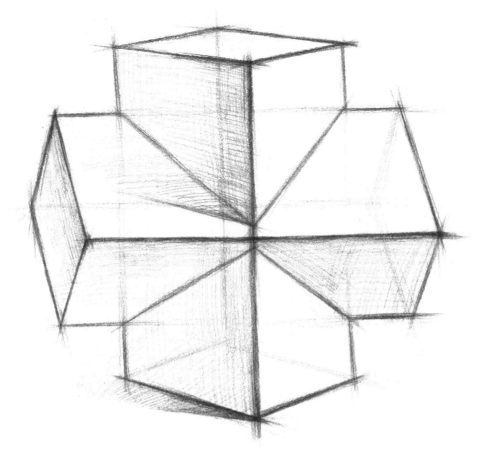

步骤五：从整体出发，沿着结构线上色调，画出结构面和阴影。

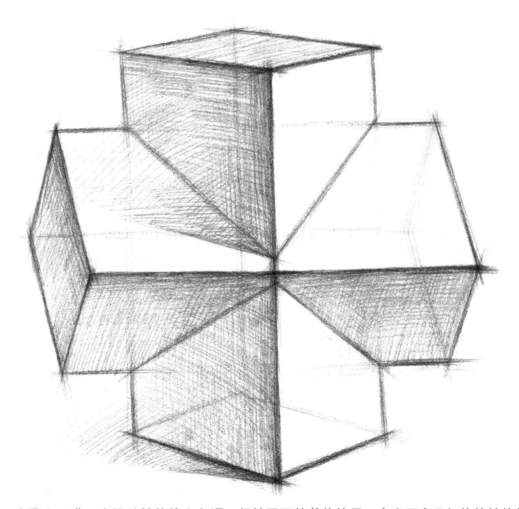

步骤六：进一步沿着结构线上色调，保持画面的整体效果，突出石膏几何体的结构特点。

十字锥体结构 的画法

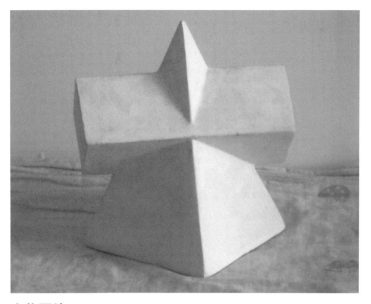

实物照片

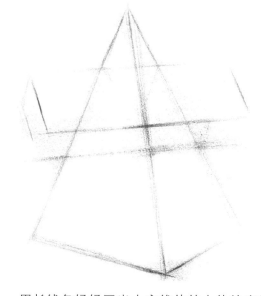

步骤一： 用长线条轻轻画出十字锥体的大体轮廓状。

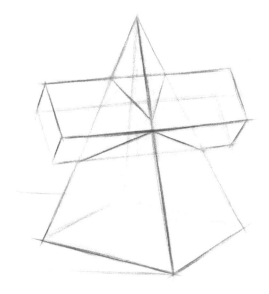

步骤二： 进一步明确十字锥体的外部轮廓，并画出内部透视线。

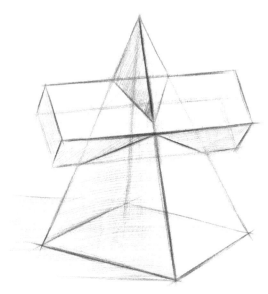

步骤三： 加重十字锥体结构轮廓线，并给结构面铺上色调。

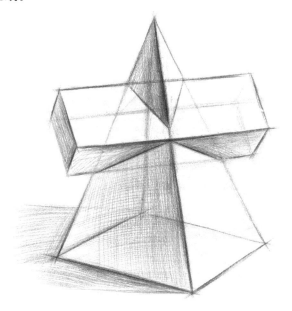

步骤四： 进一步调整结构线，表现较强的结构体块感。增强物体的明暗对比，加强画面的立体效果。

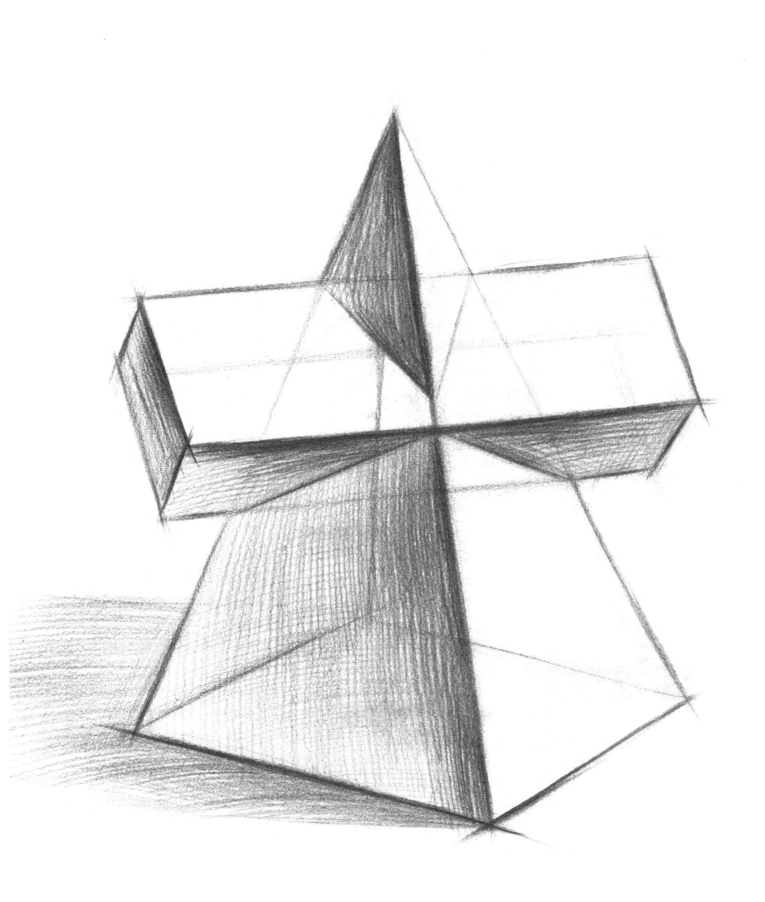

步骤五：调整整体效果，突出结构线的对比，将十字锥体结构表现完整。

两个组合结构 的画法

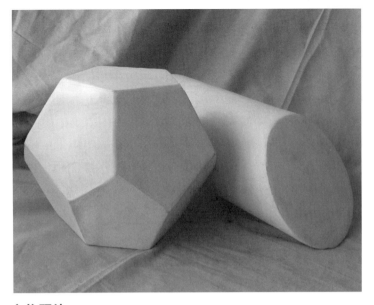

实物照片

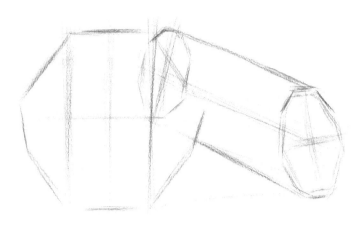

步骤一：用长线条轻轻画出组合石膏几何体大体轮廓形状。

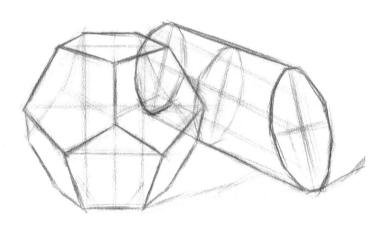

步骤二：准确画出组合石膏几何体的外部轮廓，并画出内部透视线。

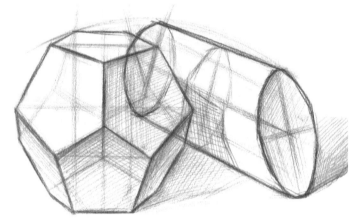

步骤三：肯定组合石膏几何体的轮廓，并给结构面铺上色调。

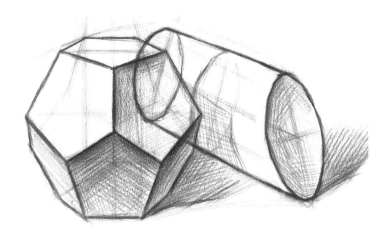

步骤四：进一步调整结构线，表现较强的结构体块感。拉开结构线的层次。

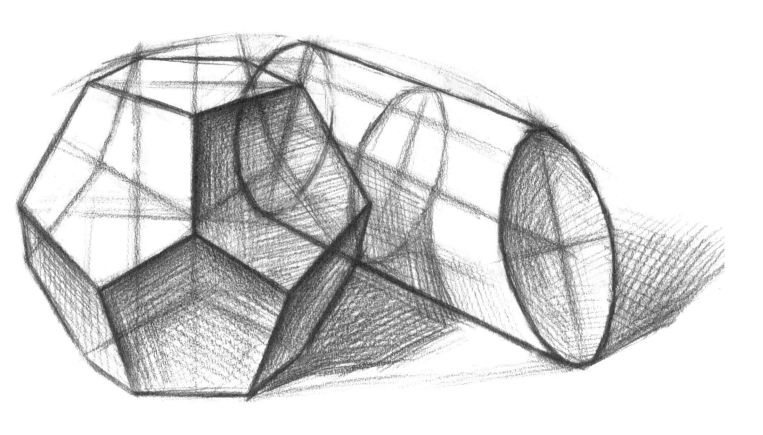

步骤五：强调多面体的结构和轮廓，拉开两个几何体的空间和主次关系。

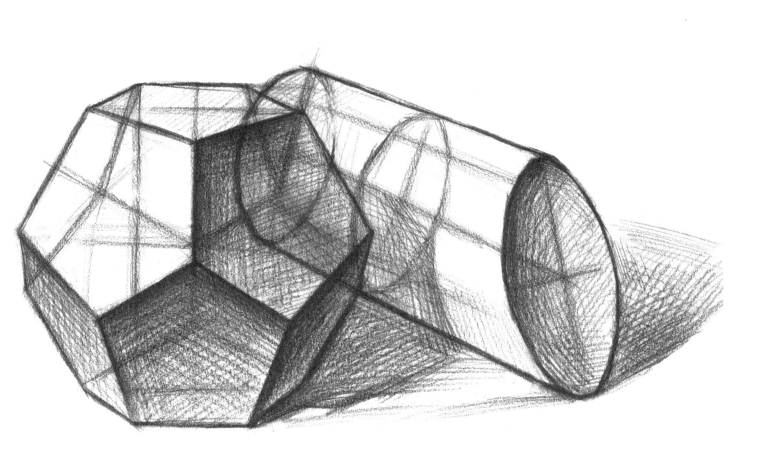

步骤六：加重结构面色调，然后调整整体效果，突出结构线的对比，将组合石膏几何体的结构特征表现完整。

多个组合结构 的画法

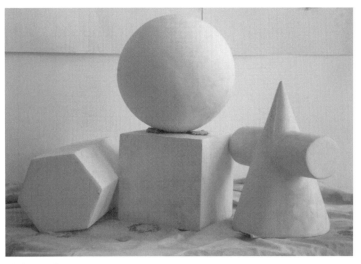

实物照片

步骤一：画出组合石膏几何体的大体轮廓形状。

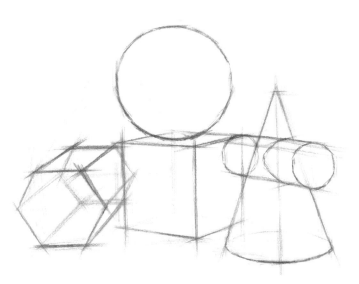

步骤二：准确画出每个石膏几何体的轮廓形。

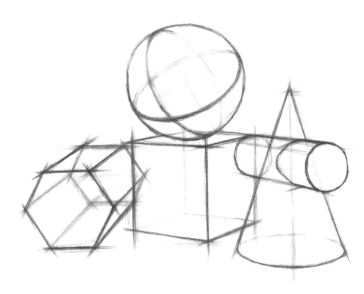

步骤三：加重并强调石膏几何体的轮廓形，并画出每个对象的结构线和透视线。

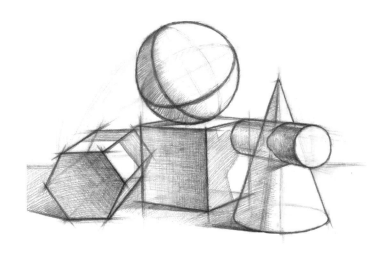

步骤四：沿着石膏几何体的结构线，给结构面上色调，并画出阴影。

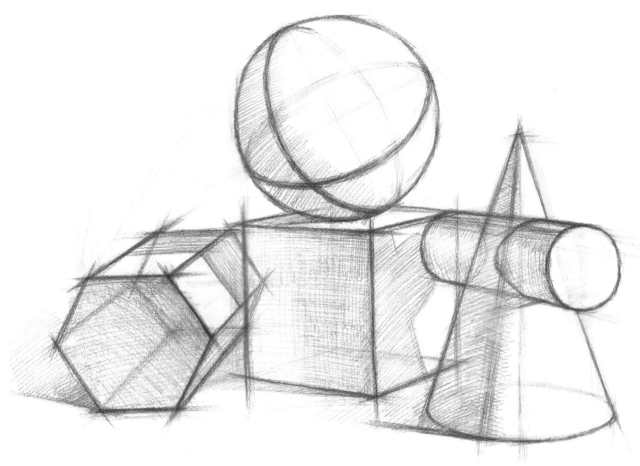

步骤五：进一步深入，拉开结构线和结构面的色调和层次，表现出较强的立体感。

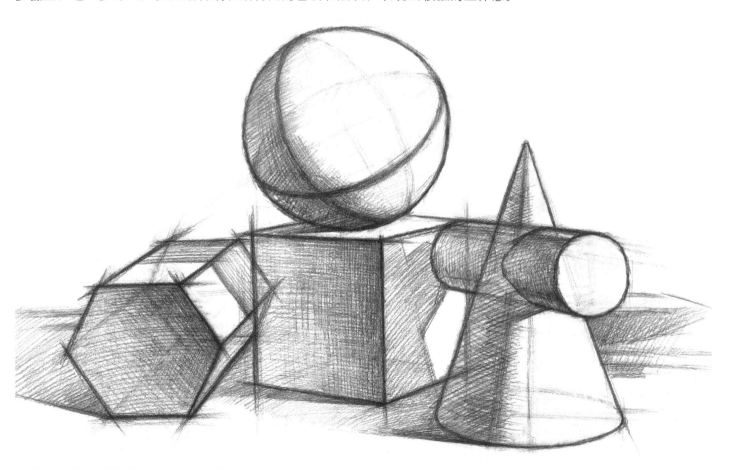

步骤六：深入调整和完善画面，将石膏几何体组合结构特征表现充分和完整。

第3章　单个静物结构素描

　　画结构素描，离不开静物，我们先来练习画单个静物的结构素描。在画的时候，要注意分析对象的形体，用不同层次的线，辅以明暗，来表现对象形体。

梨子结构 的画法

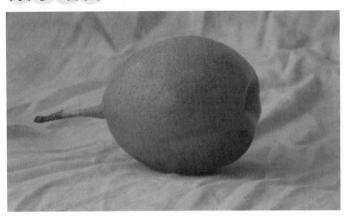

实物照片

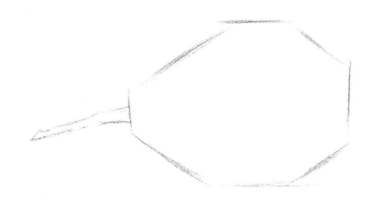

步骤一： 整体观察梨子的外形，用直线轻轻画出梨子的大体外轮廓形。

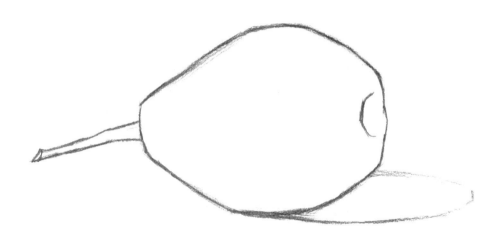

步骤二： 准确画出梨子的外轮廓形，并画出梨子的口部和阴影轮廓。

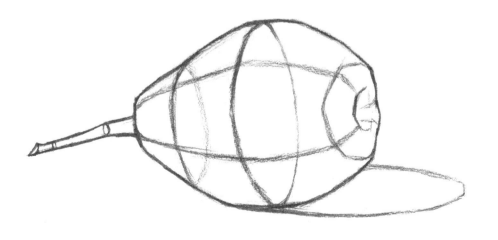

步骤三： 肯定梨子外形，然后分析梨子的形体结构转折，并画出结构线。

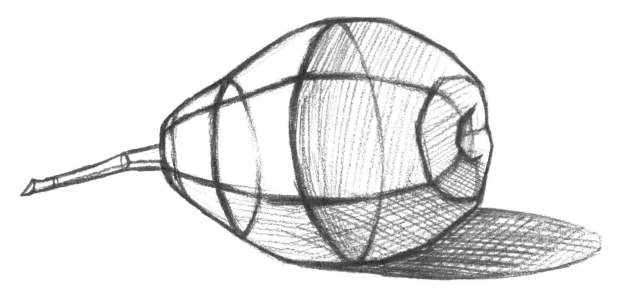

步骤四：强调主要的形体转折处的结构线，拉开结构线的层次，并铺上大体明暗色调。

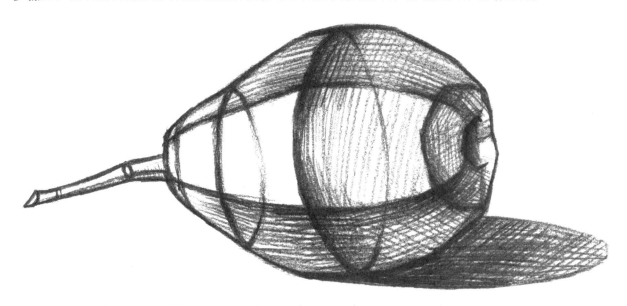

步骤五：加深并强调结构线，沿着结构线上明暗色调，突出梨子的形体。

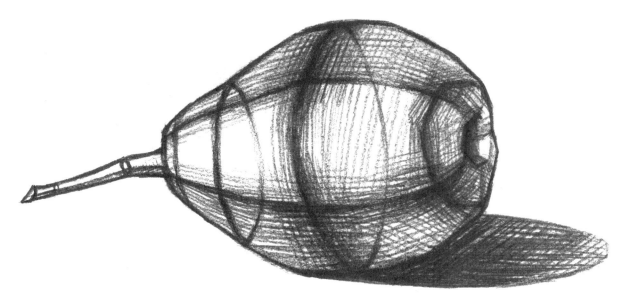

步骤六：调整并完善画面，画出梨子结构的细节，将梨子的结构表现充分。

苹果结构 的画法

实物照片

步骤一：认真观察苹果的外形,用直线轻轻勾勒出苹果的外轮廓形。

步骤二：准确画出苹果的外轮廓形,并画出苹果的阴影轮廓。

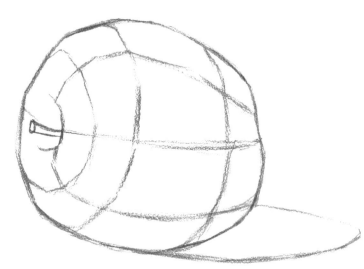

步骤三：找出苹果的形体结构转折,并画出结构线,使苹果具有立体感。

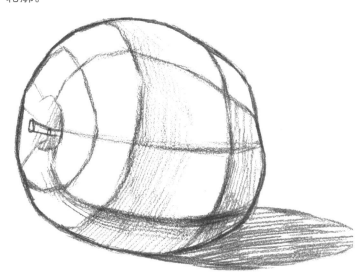

步骤四：进一步肯定轮廓,并加重结构线,然后沿着结构线排一些线,最后画出阴影色调。

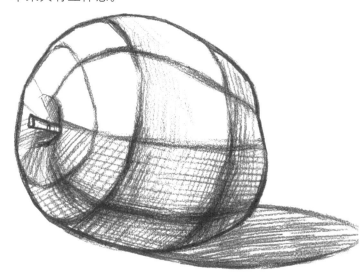

步骤五：逐步加重结构线,并拉开结构线的层次,结构转折明显的地方,结构线要稍重一些。

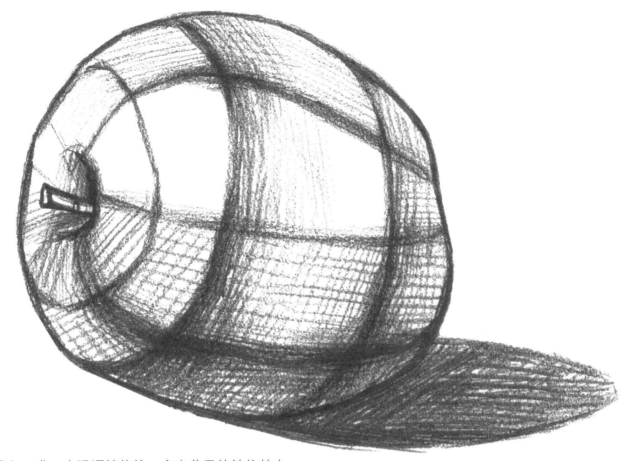

步骤六：进一步强调结构线，突出苹果的结构特点。

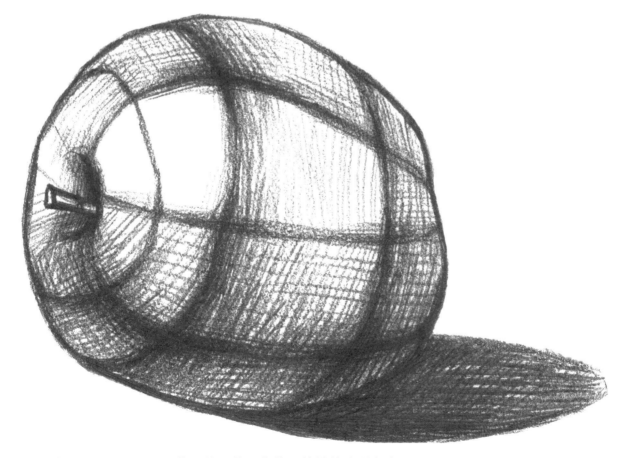

步骤七：调整并完善画面，画出苹果的细节，将苹果的结构表现充分。

酒杯结构 的画法

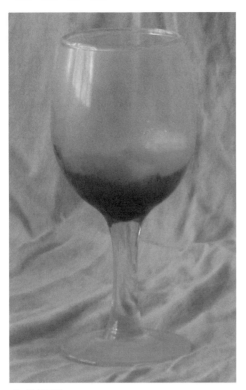

实物照片

步骤一： 观察酒杯的外形，用长线条轻轻勾勒出酒杯的外形比例。

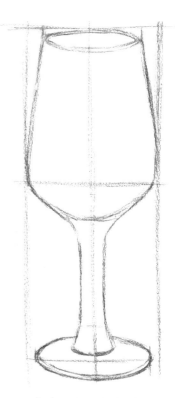

步骤二： 准确画出酒杯的外轮廓形，注意比例和外形准确。

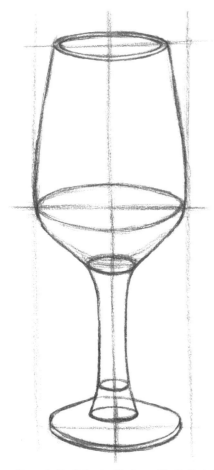

步骤三： 进一步找准酒杯轮廓，然后找出酒杯的形体结构转折，并画出结构线。

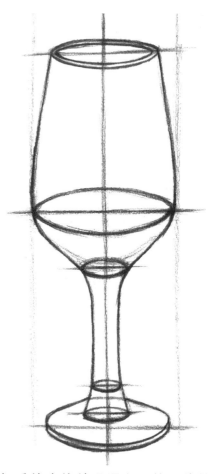

步骤四： 加重轮廓线并强调主要的形体转折处的结构线，突出酒杯的形体特点。

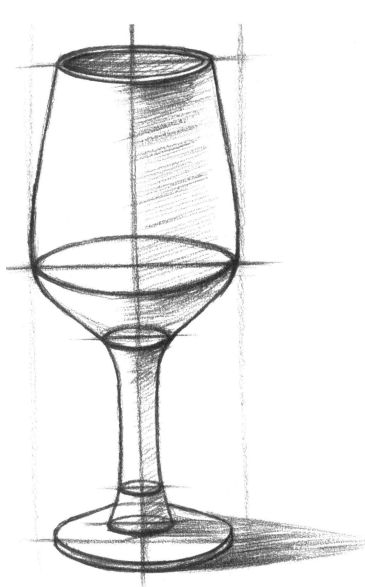

步骤五：沿着形体结构线上色调，并给阴影也上出色调。

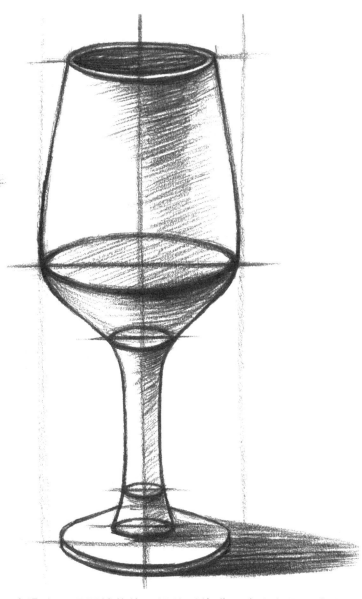

步骤六：强调结构线，沿着形体进一步上色调，突出酒杯的形体特点。

酒瓶结构 的画法

实物照片

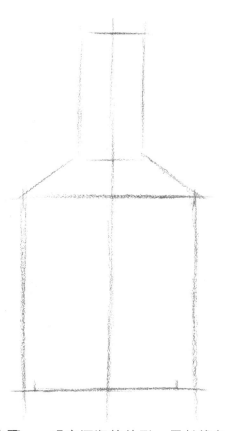

步骤一：观察酒瓶的外形，用长线条轻轻画出酒瓶的大体外轮廓形。

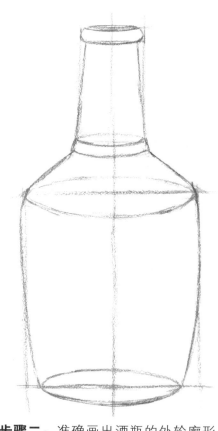

步骤二：准确画出酒瓶的外轮廓形，并画出壶体的透视线。

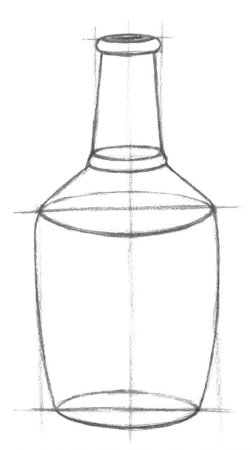

步骤三：进一步找准酒瓶轮廓线，并加重轮廓线和结构线。

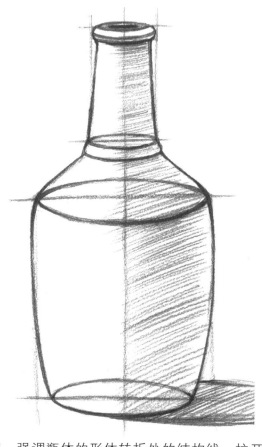

步骤四：强调瓶体的形体转折处的结构线，拉开结构线的层次，然后给瓶体和阴影上色调。

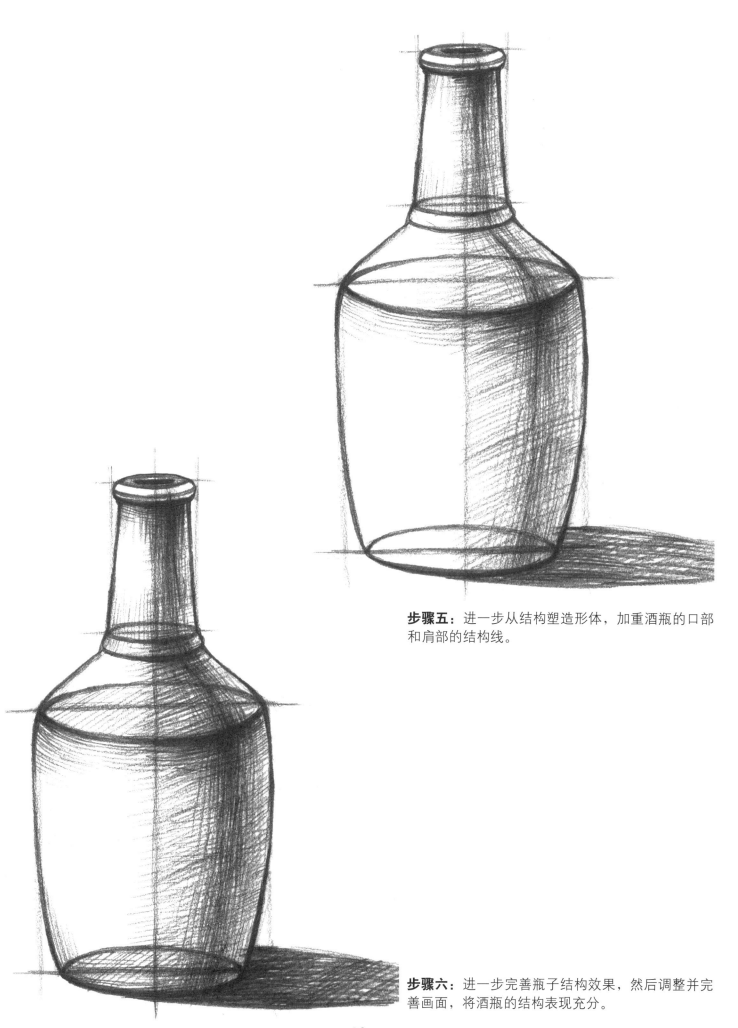

步骤五：进一步从结构塑造形体,加重酒瓶的口部和肩部的结构线。

步骤六：进一步完善瓶子结构效果,然后调整并完善画面,将酒瓶的结构表现充分。

玻璃瓶结构 的画法

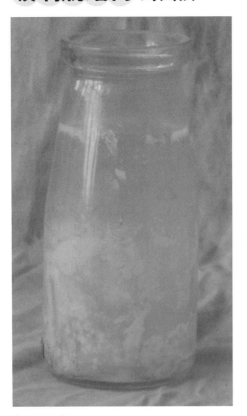

实物照片

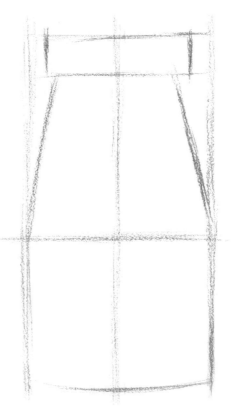

步骤一：从整体入手，用长线条画出玻璃瓶的大体轮廓。

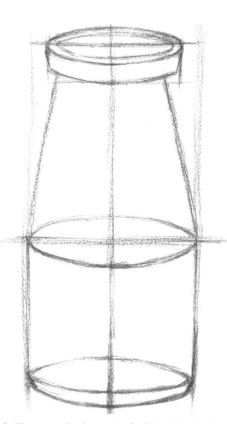

步骤二：准确画出玻璃瓶的外轮廓形，并画出瓶体的透视线。

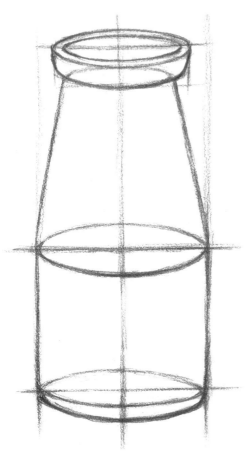

步骤三：进一步找准结构线和轮廓线，并加重结构线和轮廓线。

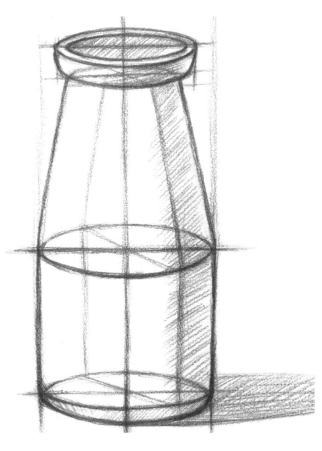

步骤四：进一步分析瓶子结构，并完善结构线，然后沿着结构线给瓶体和阴影上色调。

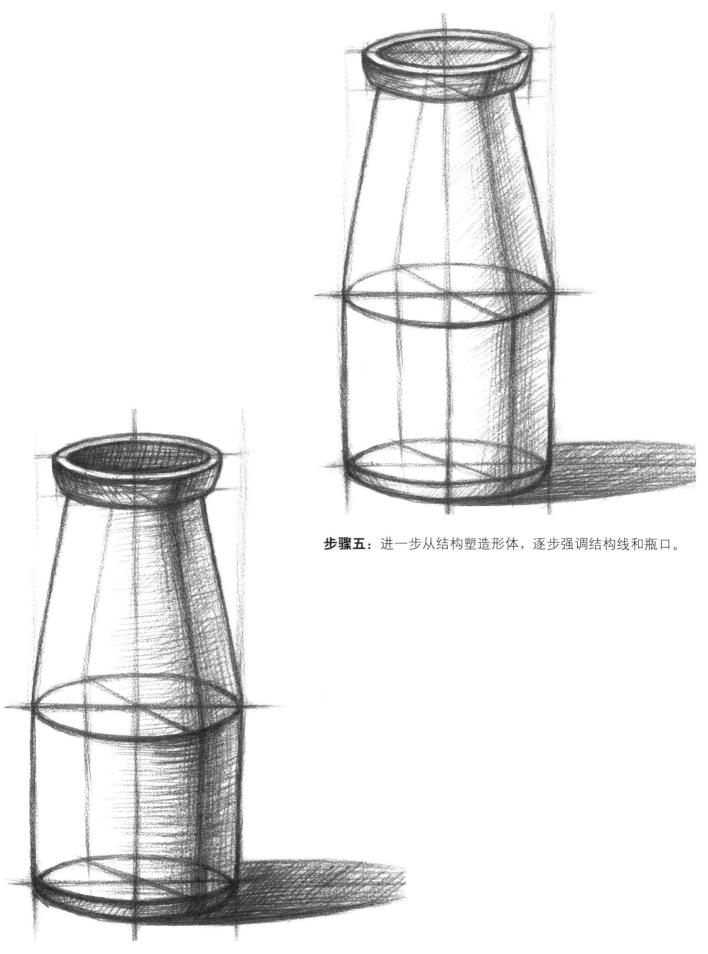

步骤五：进一步从结构塑造形体,逐步强调结构线和瓶口。

步骤六：深入表现玻璃瓶的结构特点,然后调整并完善画面,将画面表现完善。

花瓶结构 的画法

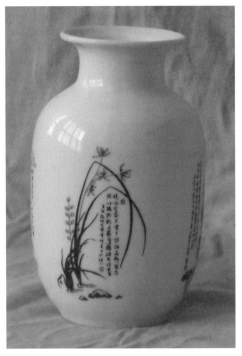

实物照片

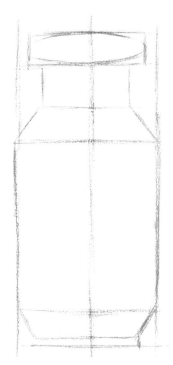

步骤一： 整体观察花瓶的外形，用直线轻轻勾勒出花瓶的外轮廓形。

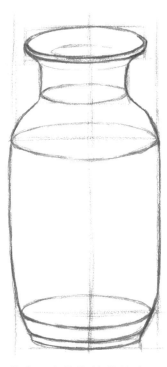

步骤二： 准确画出花瓶的外轮廓形，并画出瓶体的透视线。

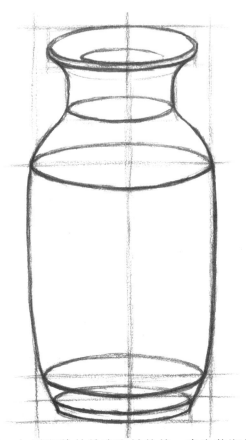

步骤三： 加重瓶体的轮廓和结构线，突出花瓶的瓶体特点。

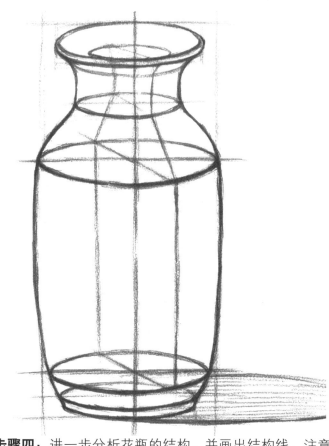

步骤四： 进一步分析花瓶的结构，并画出结构线，注意拉开结构线的层次。

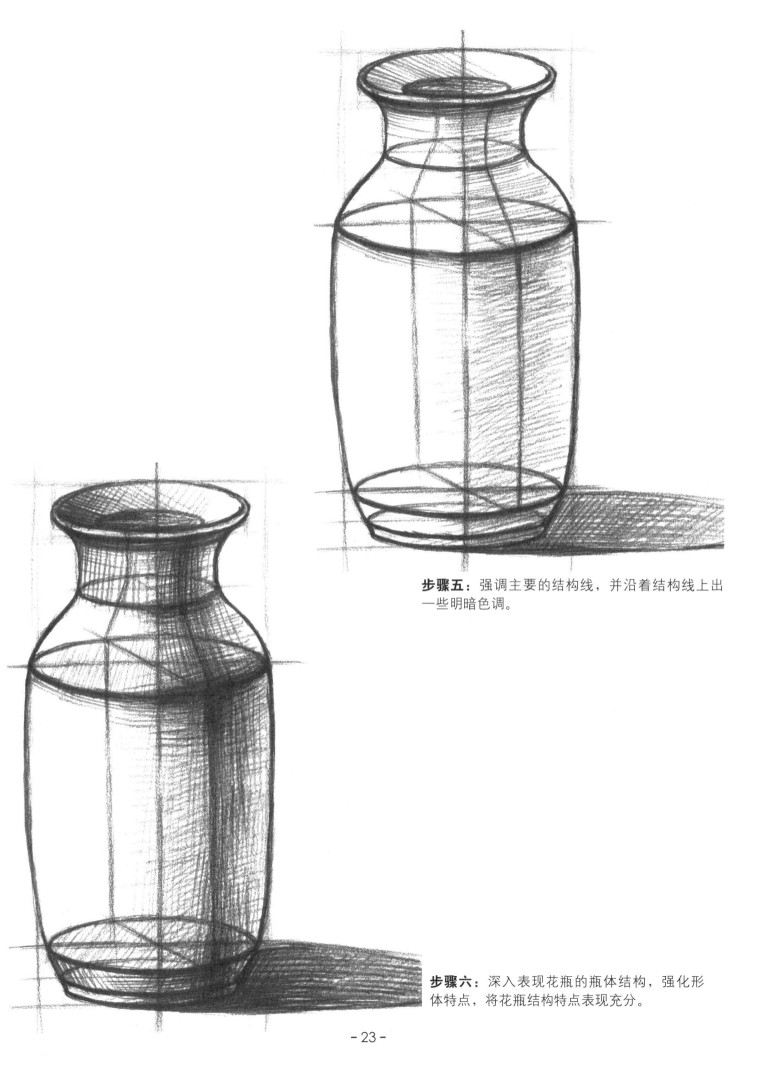

步骤五： 强调主要的结构线，并沿着结构线上出一些明暗色调。

步骤六： 深入表现花瓶的瓶体结构，强化形体特点，将花瓶结构特点表现充分。

瓷壶结构 的画法

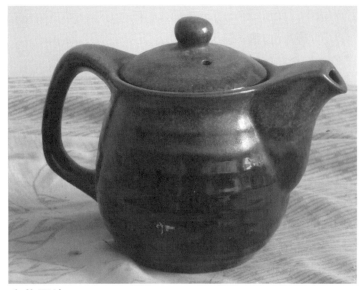

实物照片

步骤一：认真观察水壶的外形，用直线轻轻勾勒出瓷壶的外轮廓形。

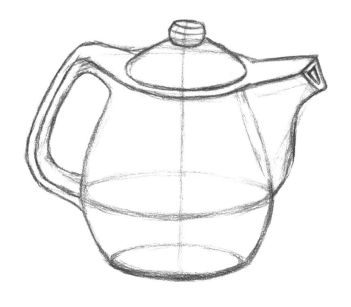

步骤二：准确画出瓷壶的外轮廓形，并画出壶体的透视线。

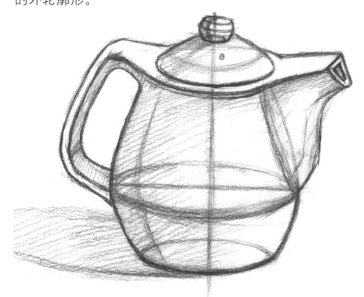

步骤三：找出壶体的形体结构转折，并画出结构线，然后沿着结构线上色调。

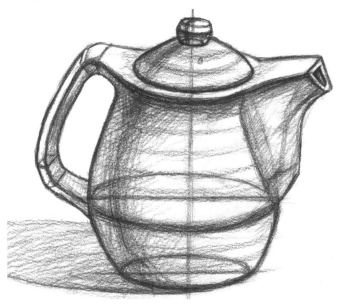

步骤四：强调主要的形体转折处的结构线，拉开结构线的层次。

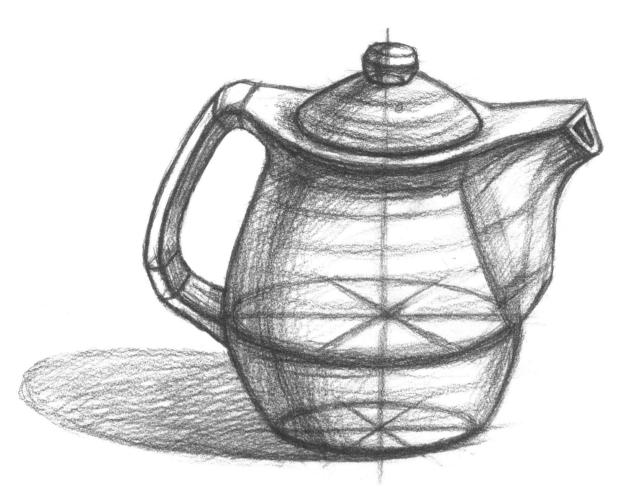

步骤五：进一步从结构塑造形体,并画出切面的辅助线。

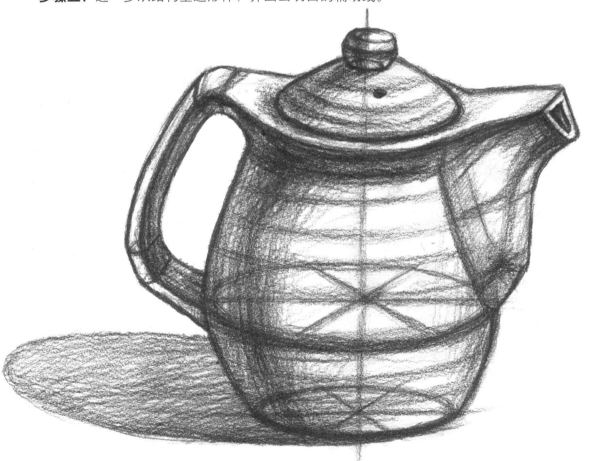

步骤六：调整并完善画面,画出瓷壶的细节,将瓷壶的结构特征表现充分。

罐子结构 的画法（一）

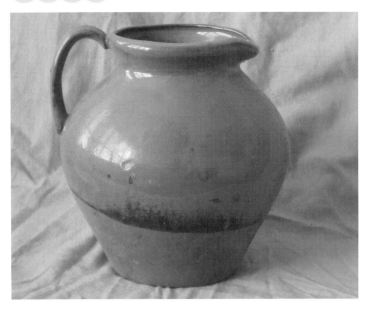

实物照片

步骤一： 借助辅助线画出罐子的大体轮廓形。

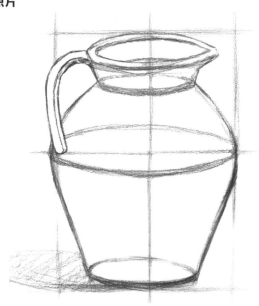

步骤二： 进一步找准罐子的外轮廓，并画出罐体的结构线。

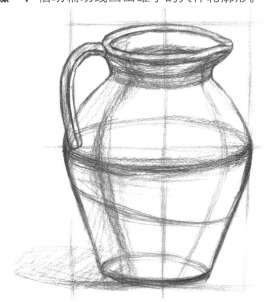

步骤三： 确定罐子的外轮廓形，并分析罐子的结构，用侧锋画出结构转折线。

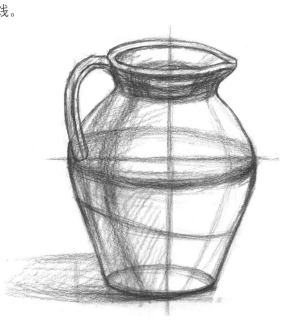

步骤四： 进一步强调结构线和结构面。

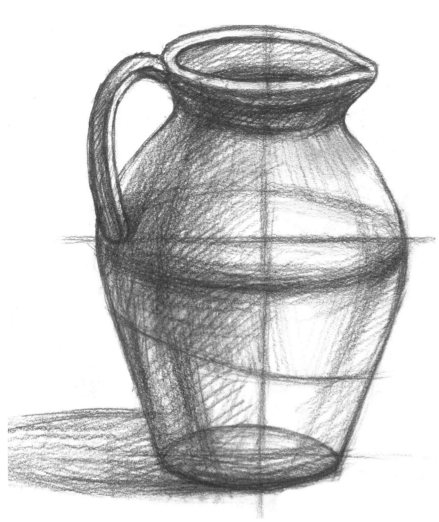

步骤五：加重结构线的层次，刻画罐口和把手，并注意区分色调。

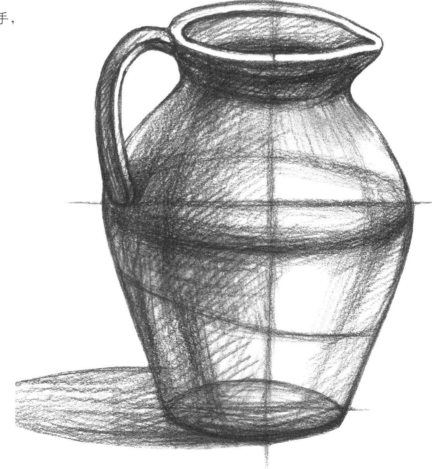

步骤六：进一步塑造罐子的形体结构，将罐子的结构画完整。

罐子结构 的画法（二）

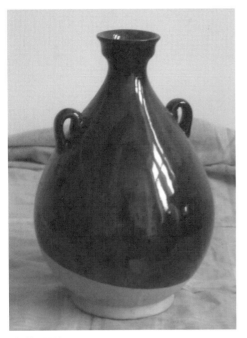

实物照片

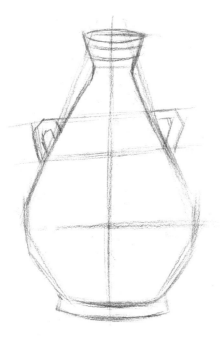

步骤一： 用长线条画出罐子的轮廓，注意抓住罐子的造型特点。

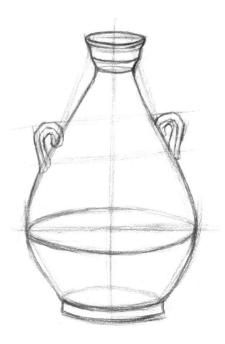

步骤二： 确定罐子的外形轮廓，并画出罐体的结构线。

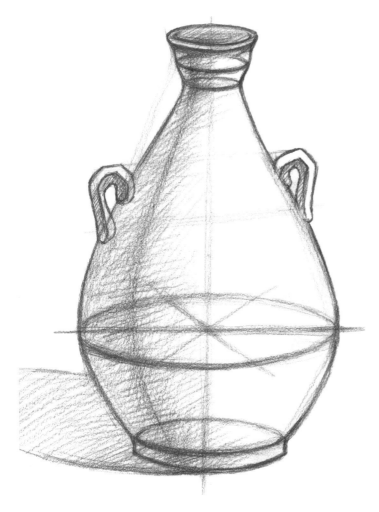

步骤三： 进一步找出罐体的结构线，并沿着结构线用铅笔侧锋上色调。

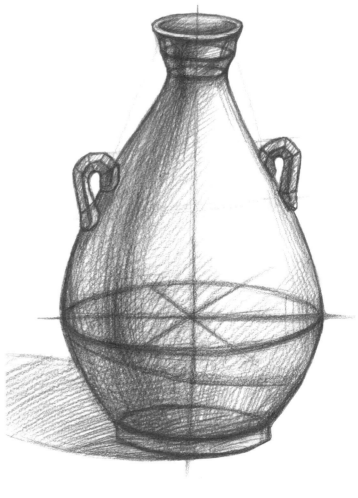

步骤四： 进一步强调结构线和轮廓线，注意拉开线的层次。

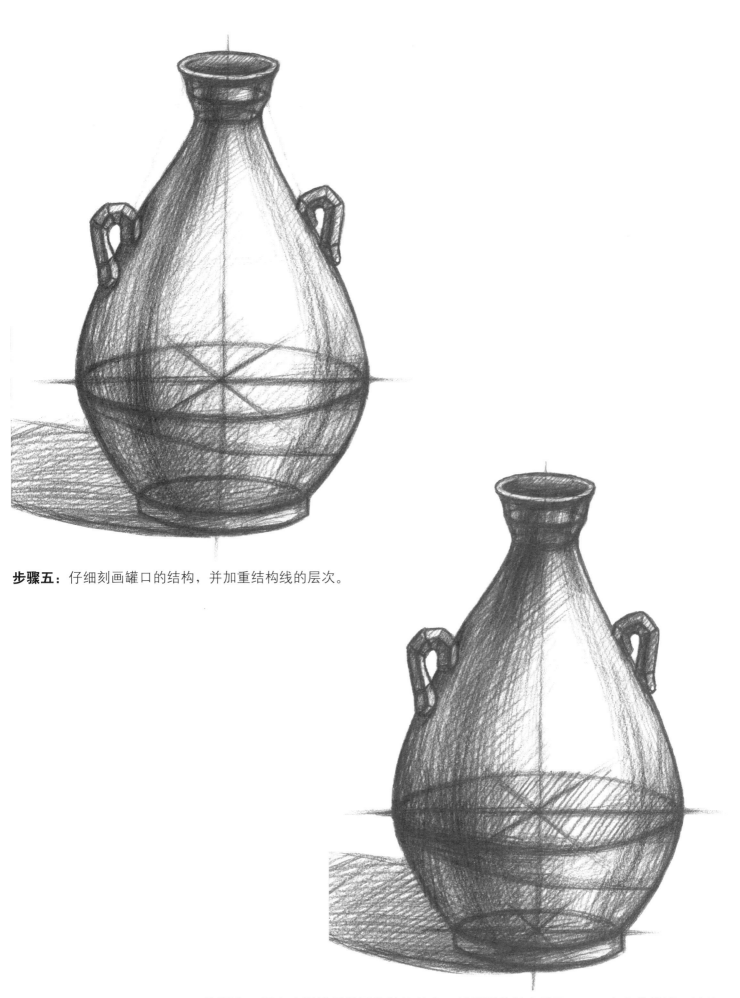

步骤五：仔细刻画罐口的结构，并加重结构线的层次。

步骤六：深入表现罐子的形体结构特点，然后调整并完善画面，画出完整的罐子结构。

醋壶结构 的画法

实物照片

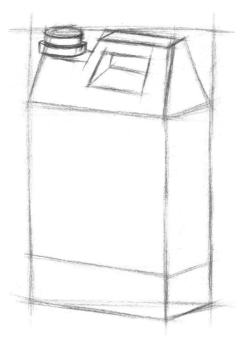

步骤一： 画出醋壶的大体外轮廓，注意线条的透视关系。

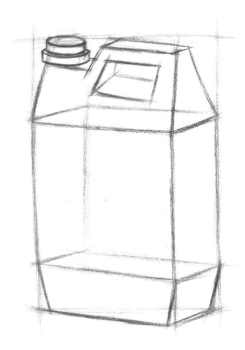

步骤二： 画出醋壶的底部结构，然后找出内部透视线。

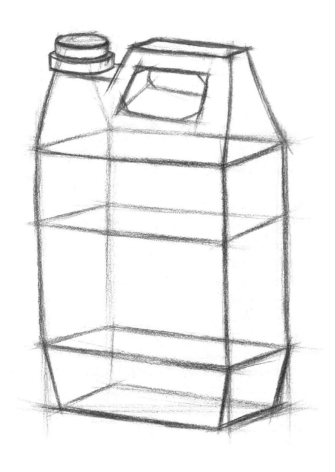

步骤三： 进一步找准醋壶的轮廓和结构线，并注意将外部的形体转折的线画得实一些。

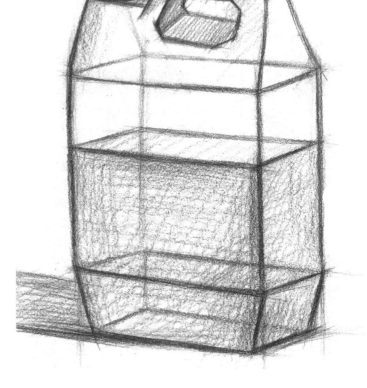

步骤四： 沿着结构线，给醋壶结构上色调。

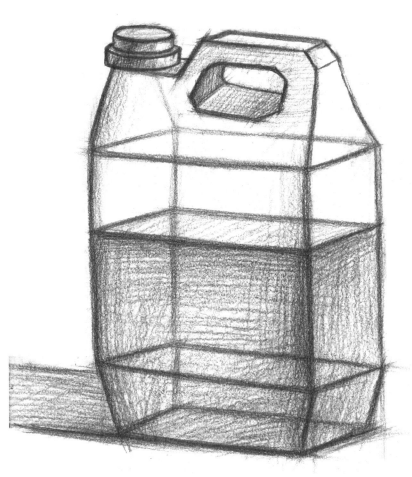

步骤五：进一步强调结构线，并用侧锋沿结构线上色调。

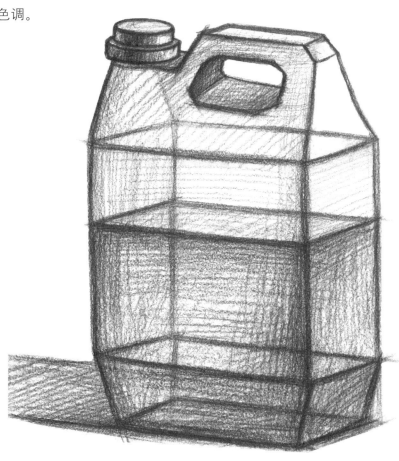

步骤六：加重底部形体结构的色调，并调整和完善画面，将醋壶的结构画完整。

洗衣液壶结构 的画法

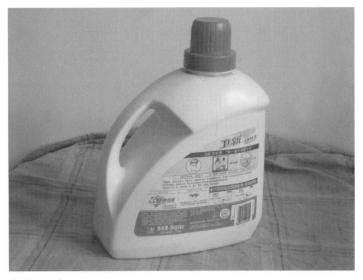

实物照片

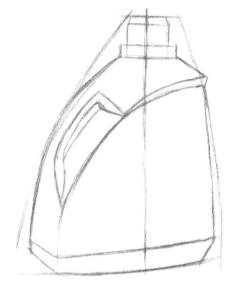

步骤一： 先用长直线框出洗衣液的外轮廓，然后再找出细部的轮廓。

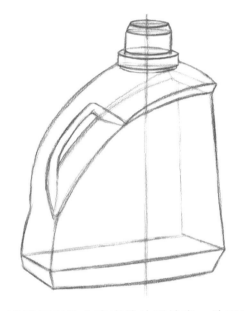

步骤二： 准确画出洗衣液壶的外形轮廓，并画出内部的透视线。

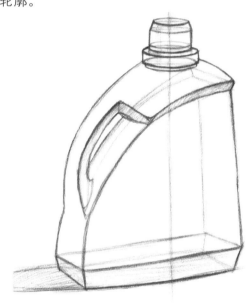

步骤三： 强调结构线，并拉开线的层次，沿结构线上色调。

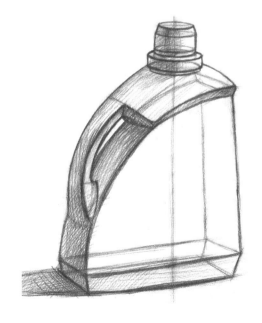

步骤四： 进一步沿着结构线上色调，突出洗衣液壶的形体结构。

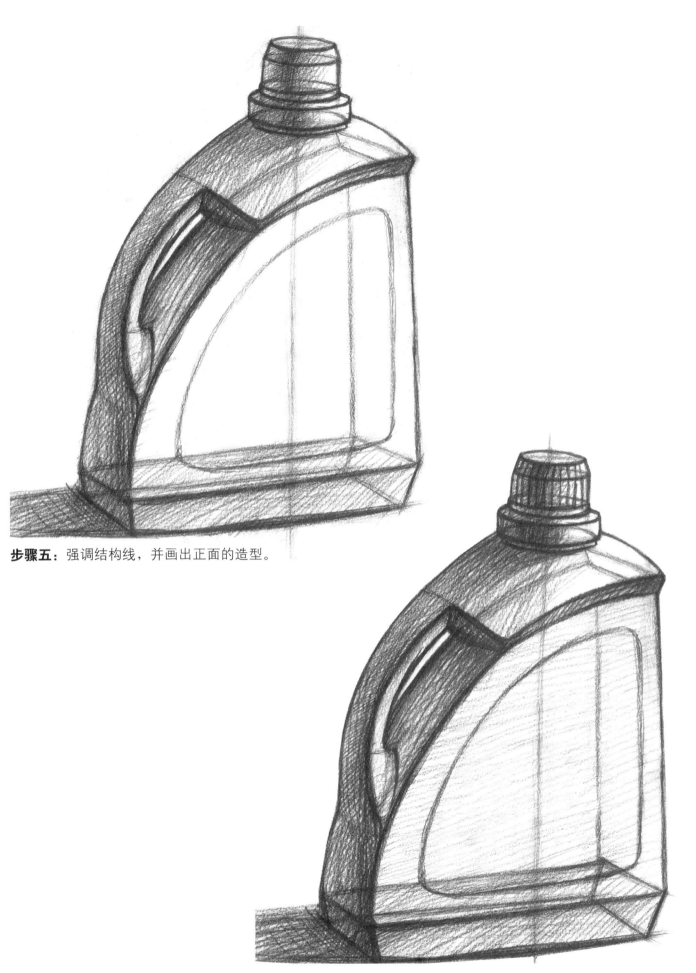

步骤五：强调结构线，并画出正面的造型。

步骤六：画出瓶盖的细节，并给正面上色调，画出完整的洗衣液壶结构。

第4章 静物组合结构素描

香蕉组合结构 的画法

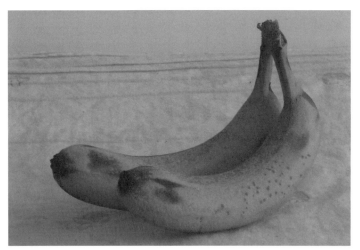

实物照片

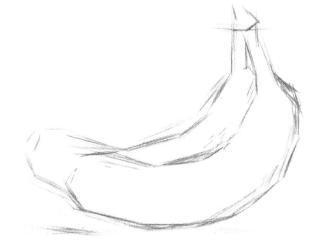

步骤一： 用线条轻轻画出香蕉组合的大体轮廓。

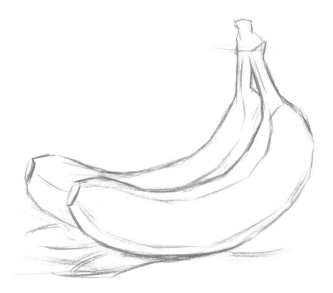

步骤二： 准确画出香蕉外形轮廓，并画出香蕉结构线和阴影轮廓。

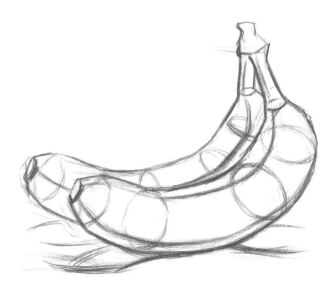

步骤三： 加入结构线对香蕉形体进行分析，注意线条的虚实变化。

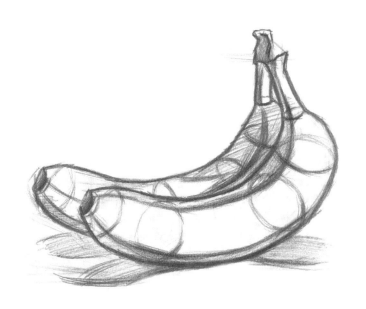

步骤四： 沿着结构线加入明暗色调，塑造香蕉组合的形体。

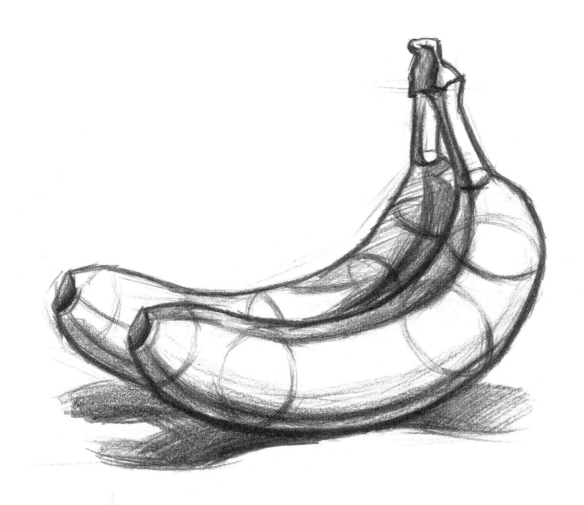

步骤五：强调结构线，增强线条的明暗对比，加强画面的立体效果。

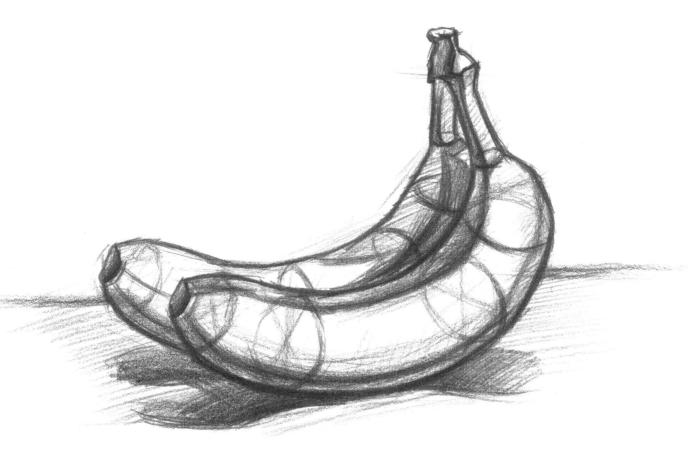

步骤六：进一步调整线条的层次，完善整体的效果，将香蕉结构表现完整。

酸奶盒和梨组合结构 的画法

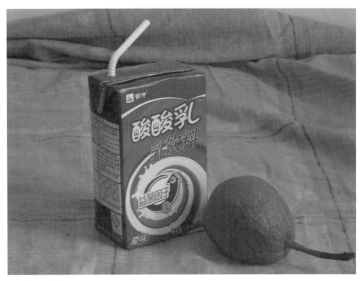

实物照片

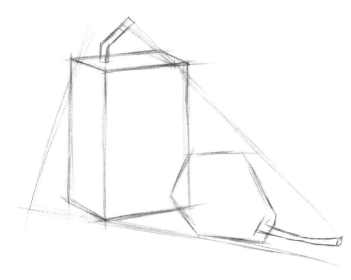

步骤一： 先用直线概括出组合物体的外轮廓，然后分别画出酸奶盒和梨子的轮廓。

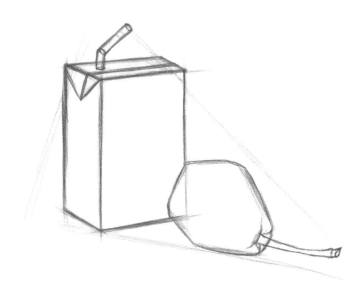

步骤二： 进一步找准酸奶盒和梨子的轮廓。

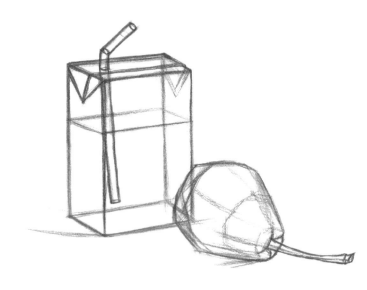

步骤三： 分析酸奶盒和梨子的结构，并画出结构透视线。

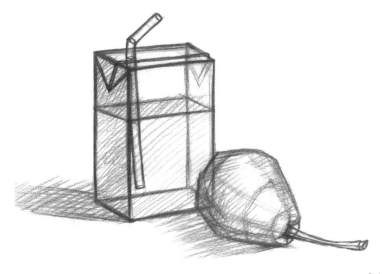

步骤四： 进一步强调结构线，并拉开结构线的层次，然后用侧锋画出形体块面和投影。

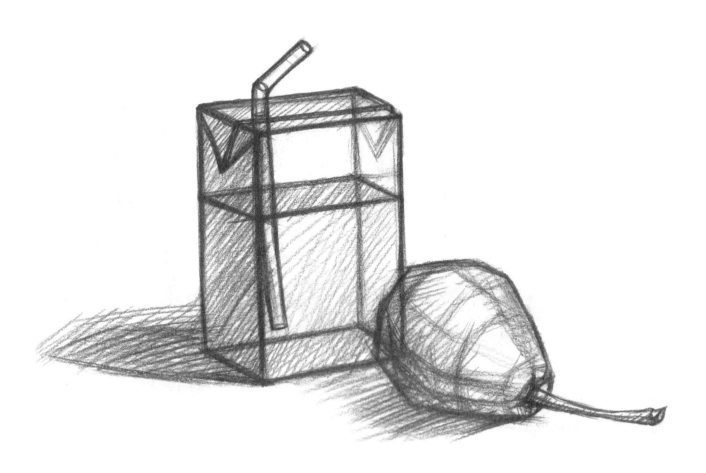

步骤五：继续加深结构线色调，并拉开块面的层次。

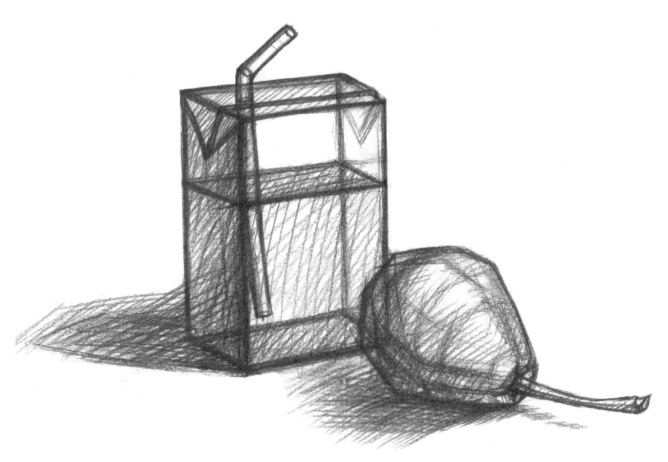

步骤六：调整画面，加强画面结构线对比，突出对象的体积感，让画面效果更加完善。

水杯组合结构 的画法

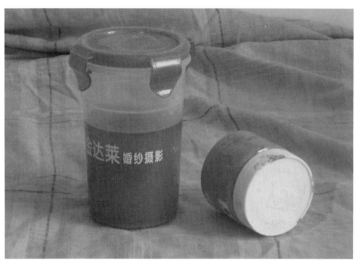

实物照片

步骤一：整体观察，整体表现，用长线条画出两个对象的大体轮廓。

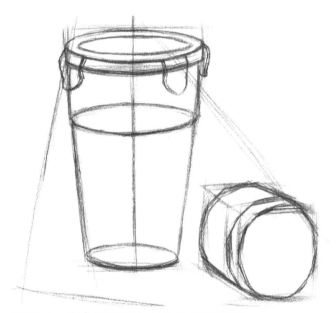

步骤二：准确画出两个对象的外形轮廓。

步骤三：擦除辅助线，修正画面，并分析两个对象的形体特点。

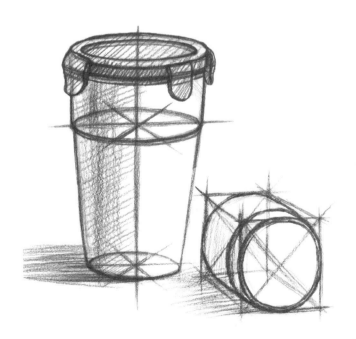

步骤四：画出辅助的结构线，并上一些色调。

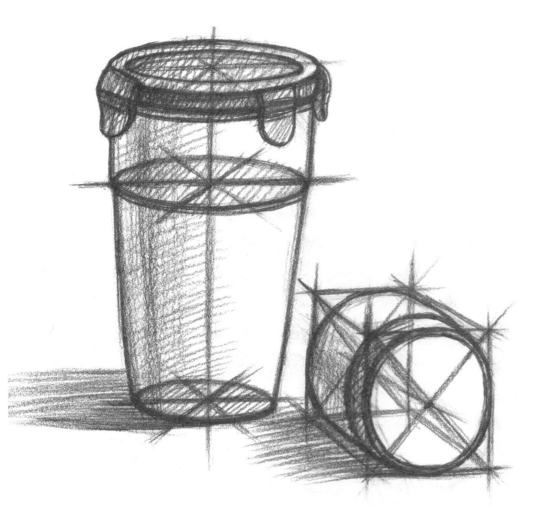

步骤五：进一步分析表现形体，突出对象的结构特点。

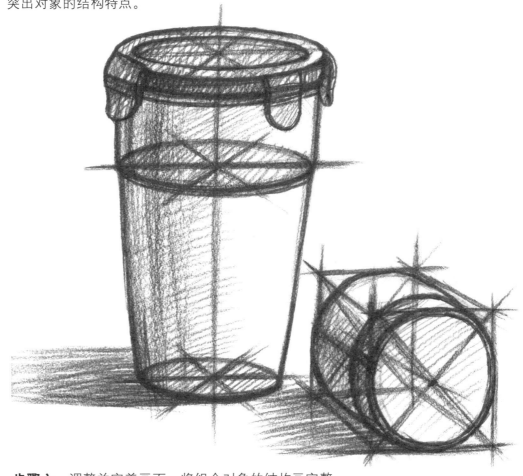

步骤六：调整并完善画面，将组合对象的结构画完整。

绿茶饮料瓶和梨组合结构 的画法

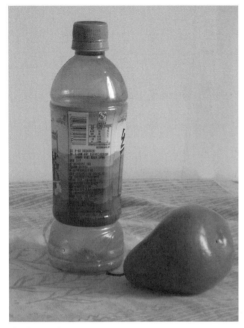

实物照片

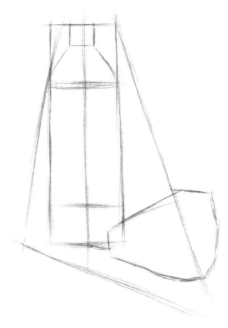

步骤一： 先用直线概括出组合物体的外轮廓，然后分别画出两个对象的轮廓。

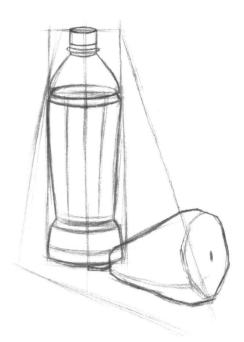

步骤二： 进一步找准绿茶饮料瓶和梨子的轮廓。

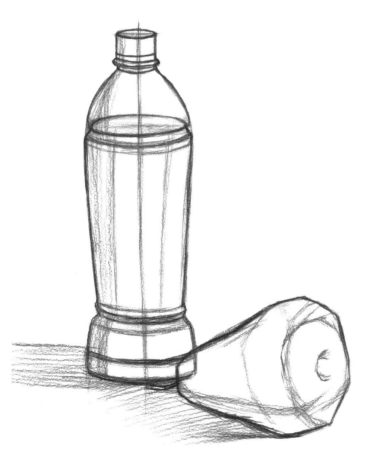

步骤三： 擦除辅助线，进一步找准两个对象的轮廓，并分析两个对象的结构，画出结构透视线。

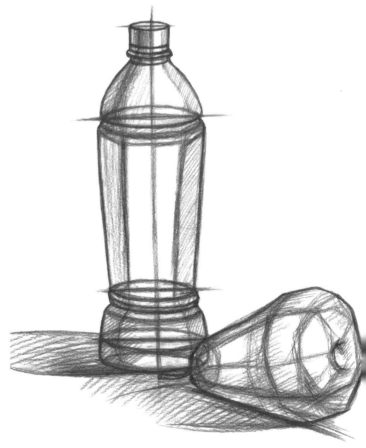

步骤四： 进一步强调结构线，并用侧锋画出形体块面和投影，突出对象的形体特点。

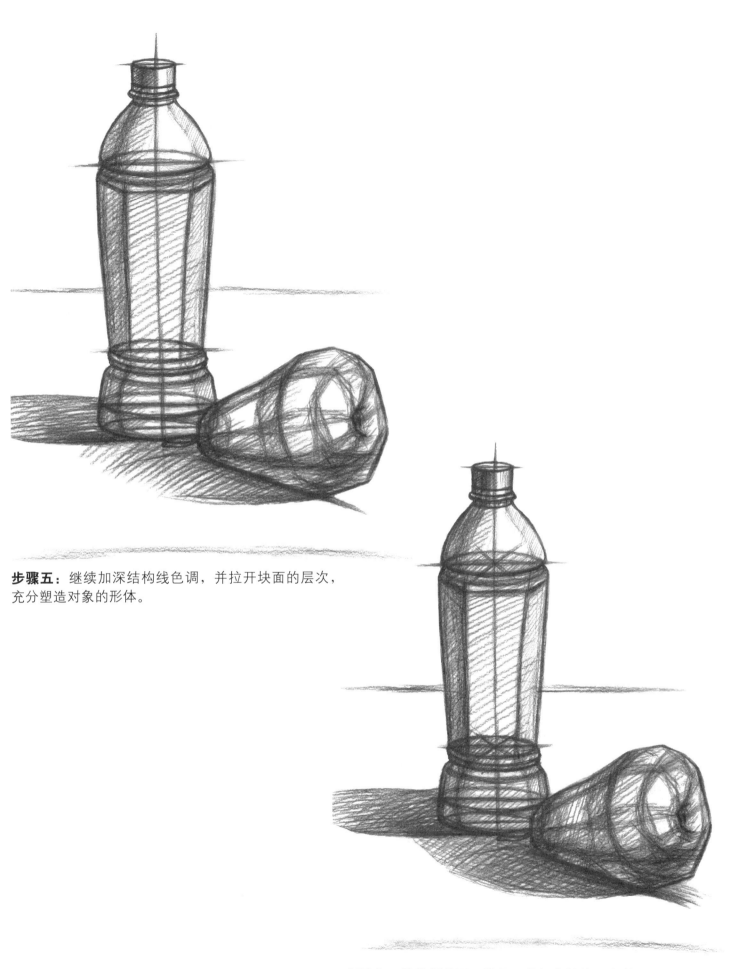

步骤五：继续加深结构线色调，并拉开块面的层次，充分塑造对象的形体。

步骤六：整体调整画面效果，将组合结构画完整。

喷壶组合结构 的画法

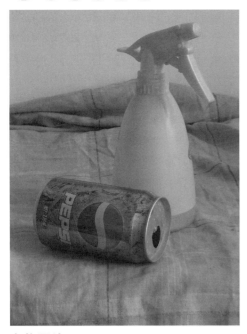

实物照片

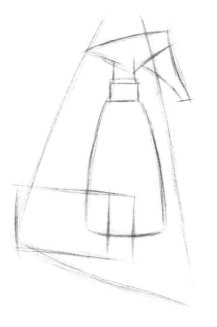

步骤一：先用直线概括出组合物体的外轮廓。

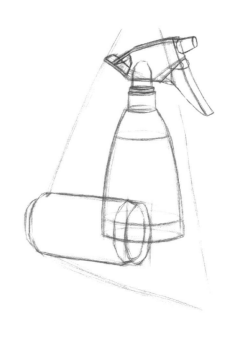

步骤二：进一步画出喷壶和易拉罐的轮廓。

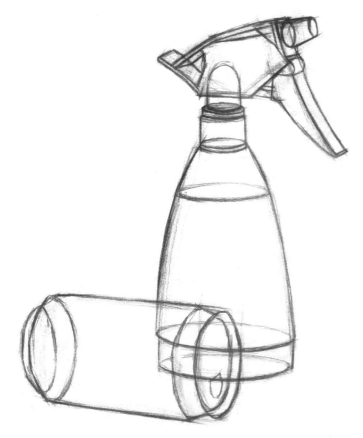

步骤三：准确画出两个对象的轮廓，并画出结构透视线。

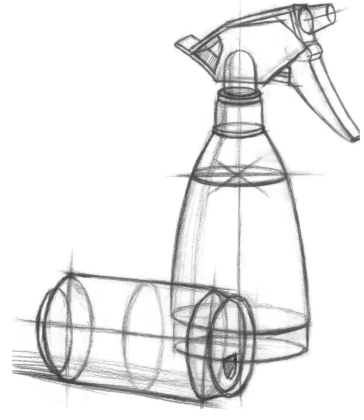

步骤四：分析两个对象的结构，进一步完善结构透视线。

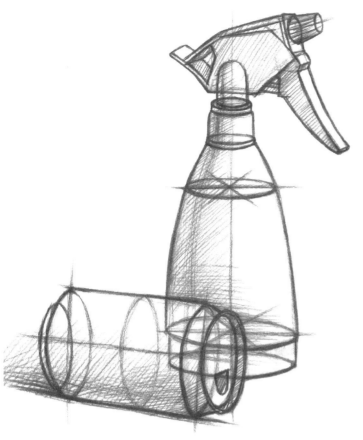

步骤五：继续加深结构线色调，并铺上色调。

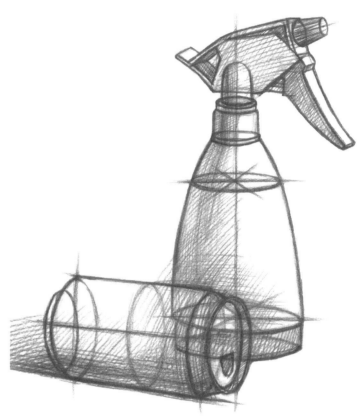

步骤六：增加结构的色调，并强调对象的透视。

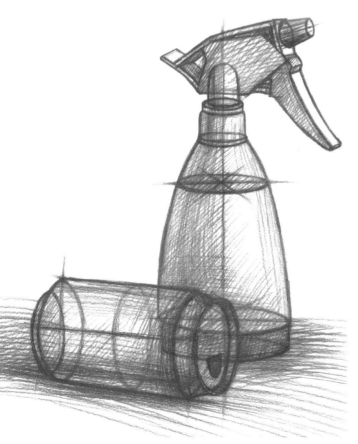

步骤七：调整并完善画面，突出对象的形体感，让画面效果更加完善。

台灯和杯子组合结构 的画法

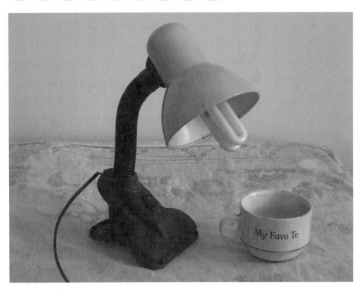

实物照片

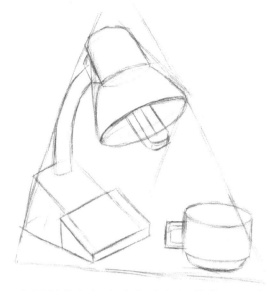

步骤一： 先用长线条框出台灯和杯子的位置，然后再画出两个对象的轮廓。

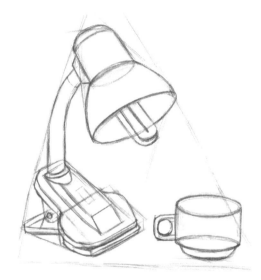

步骤二： 进一步准确画出台灯和杯子的轮廓。

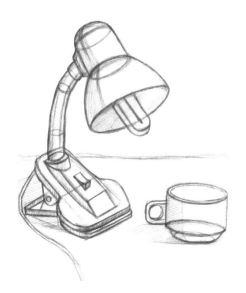

步骤三： 擦除多余的线条，进一步找准轮廓，并分析对象的形体结构，然后上一些色调。

步骤四： 加重轮廓，并完善结构线，然后沿结构线上色调。

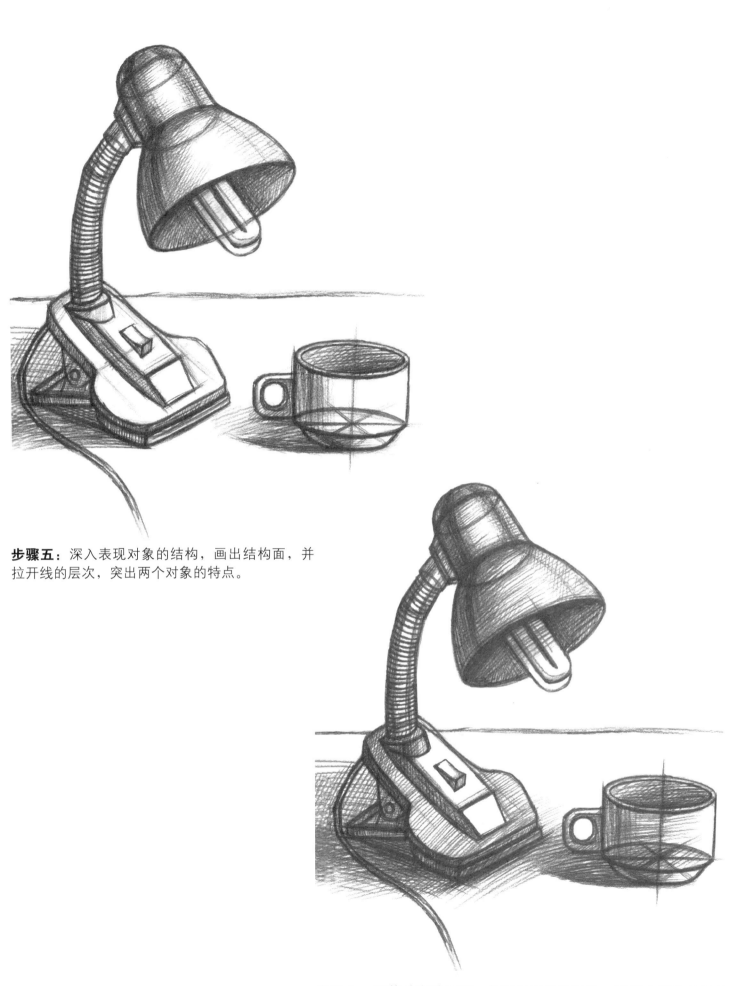

步骤五：深入表现对象的结构，画出结构面，并拉开线的层次，突出两个对象的特点。

步骤六：调整并完善画面，加强画面结构对比，将组合对象的结构表现到位。

砂锅组合结构 的画法

实物照片

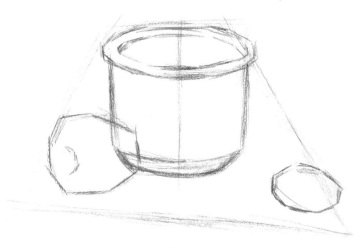

步骤一： 用长线条框出三角形轮廓，确定构图，然后分别画出3个对象的大体轮廓。

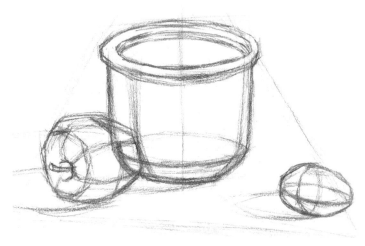

步骤二： 准确画出3个对象的轮廓，并分析形体，找出对象的结构线。

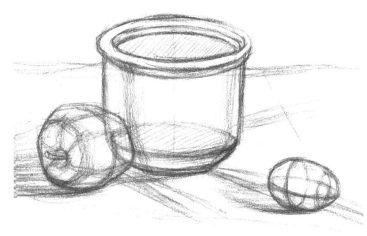

步骤三： 擦除多余的线条，并画出衬布和背景的轮廓，然后继续表现形体。

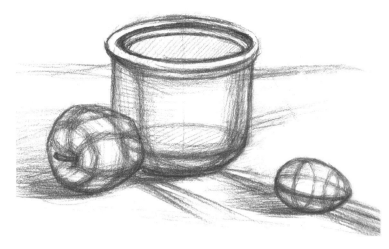

步骤四： 进一步表现对象的形体结构，并拉开结构线的层次。

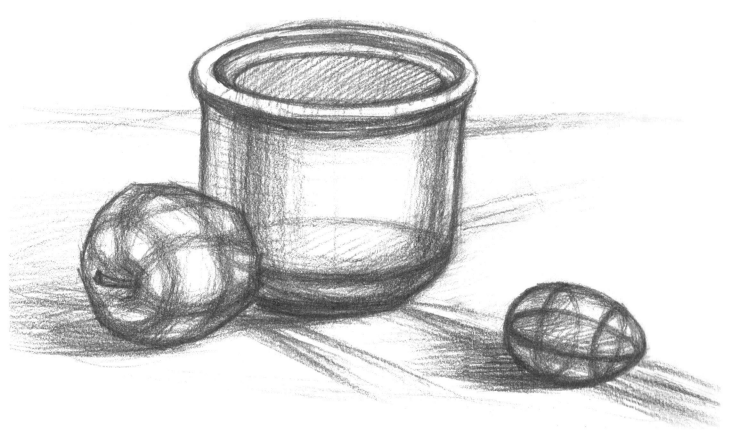

步骤五：深入分析形体，表现结构，并注意画面的整体效果。

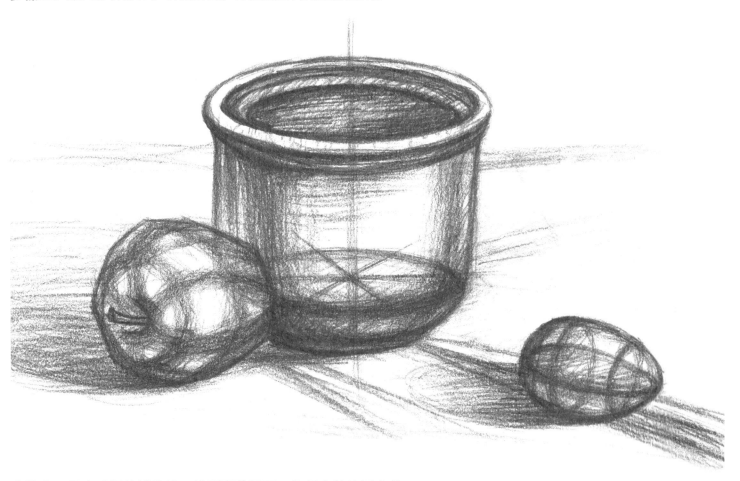

步骤六：画出砂锅的辅助线，然后调整画面，将组合结构画完整。

花瓶和水果组合结构 的画法

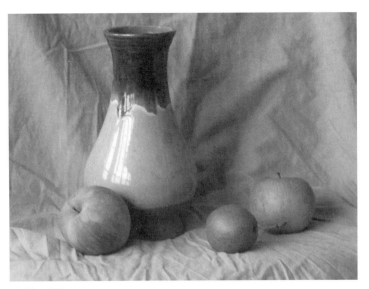

实物照片

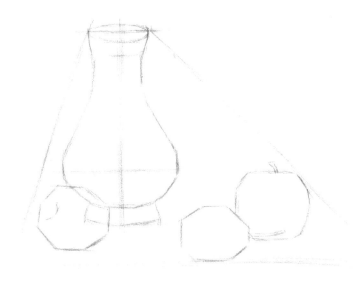

步骤一： 用长线条整体框出构图，然后分别画出花瓶和水果的大体轮廓。

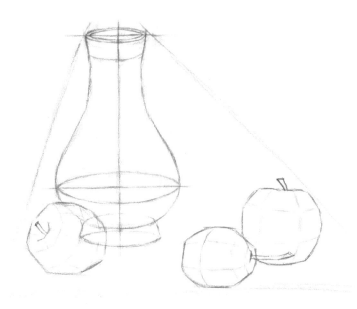

步骤二： 准确画出花瓶和水果的轮廓，并分析形体，找出对象的结构线。

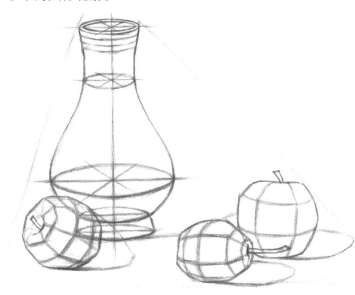

步骤三： 加重花瓶和水果的轮廓，并进一步分析强调结构线。

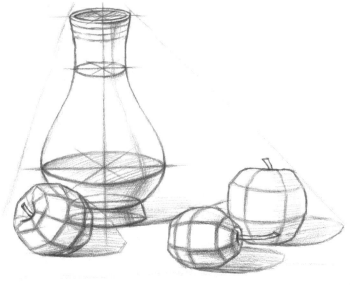

步骤四： 进一步表现形体结构，沿着结构线上出一些色调，并画出阴影。

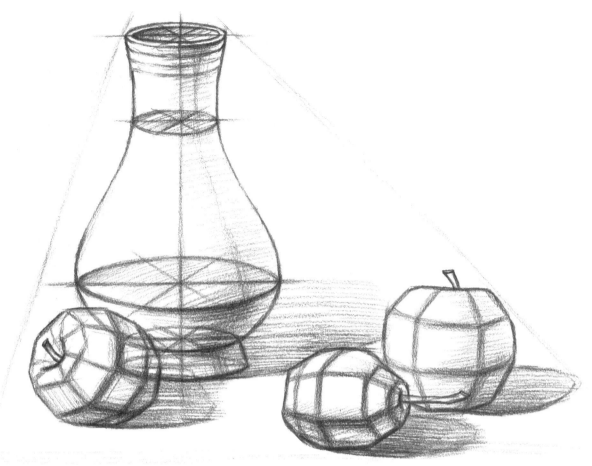

步骤五：深入分析形体，表现结构，并注意拉开结构线的层次。

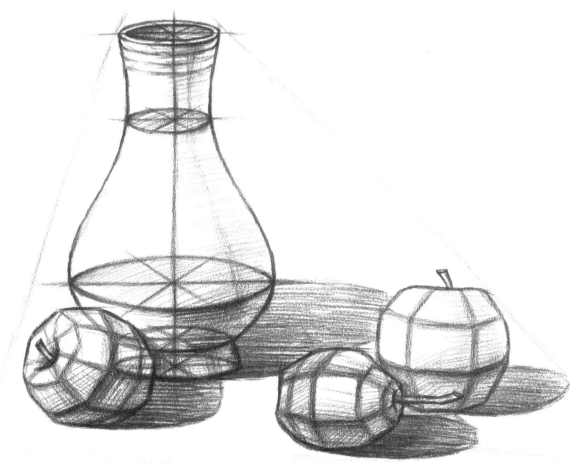

步骤六：进一步强调结构，并注意画面的整体效果，将花瓶和水果组合表现完整。

蒜臼组合结构 的画法

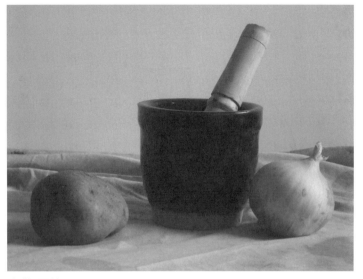

实物照片

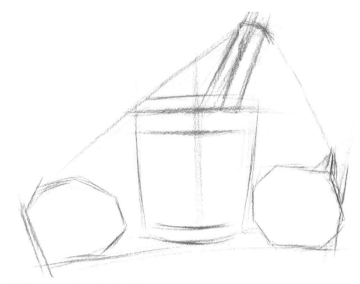

步骤一： 先用长线条框出三角形轮廓，然后分别画出3个对象的大体轮廓。

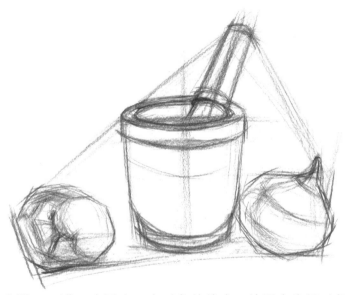

步骤二： 进一步画出3个对象的轮廓，并逐步分析对象的形体，画出结构线。

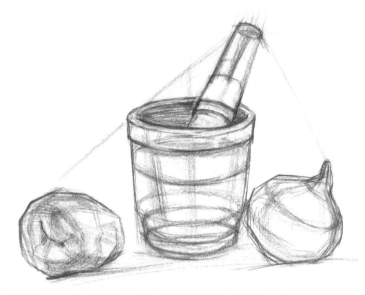

步骤三： 准确画出3个对象的轮廓，并进一步分析形体，找出对象的结构线和透视线。

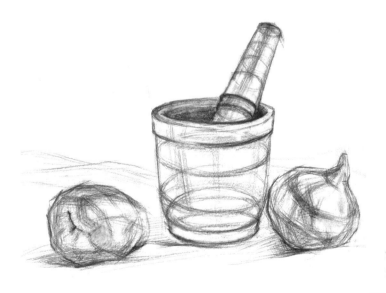

步骤四： 擦除多余的线条，并画出衬布和背景的轮廓，然后继续表现形体。

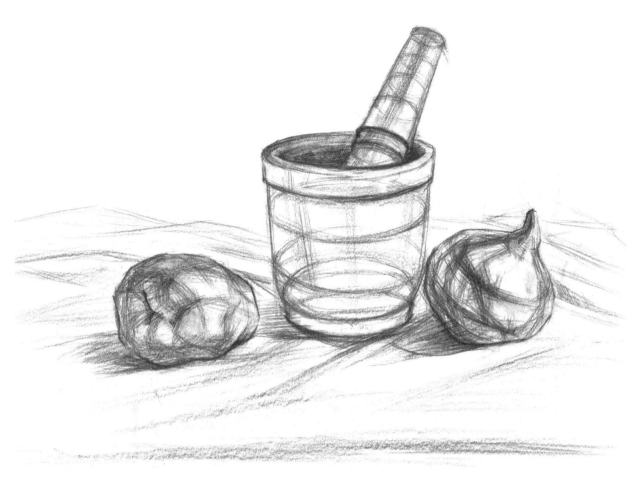

步骤五：进一步表现对象的形体结构，并拉开结构线的层次。

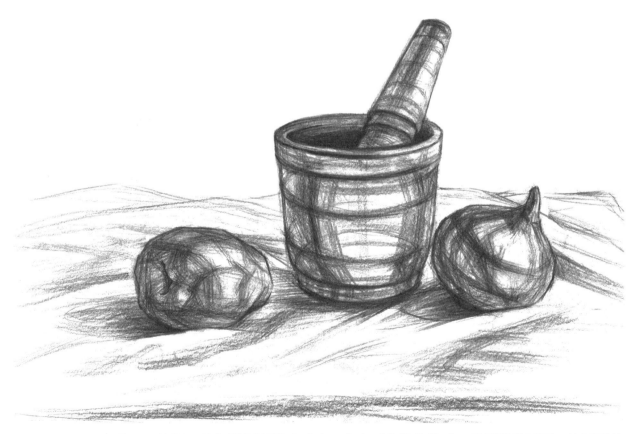

步骤六：深入表现画面效果，并加强画面明暗对比，突出对象的体块感，然后调整画面，让画面效果更加完善。

坛子组合结构 的画法

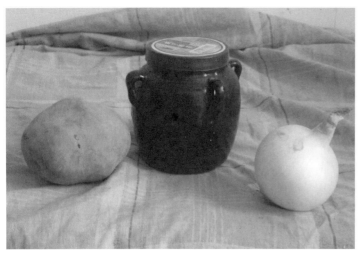

实物照片

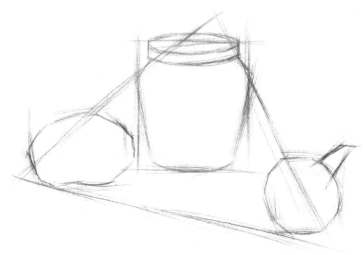

步骤一：用长线条框出三角形轮廓，然后分别画出3个对象的大体轮廓。

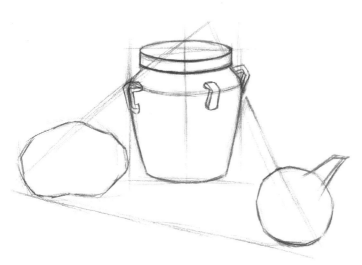

步骤二：进一步画出3个对象的轮廓。

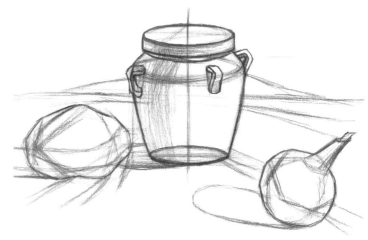

步骤三：准确画出3个对象的轮廓，并分析形体，找出对象的结构线。

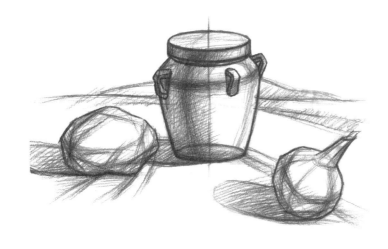

步骤四：擦除多余的线条，并画出衬布和背景的轮廓，然后继续表现形体，并上一些色调。

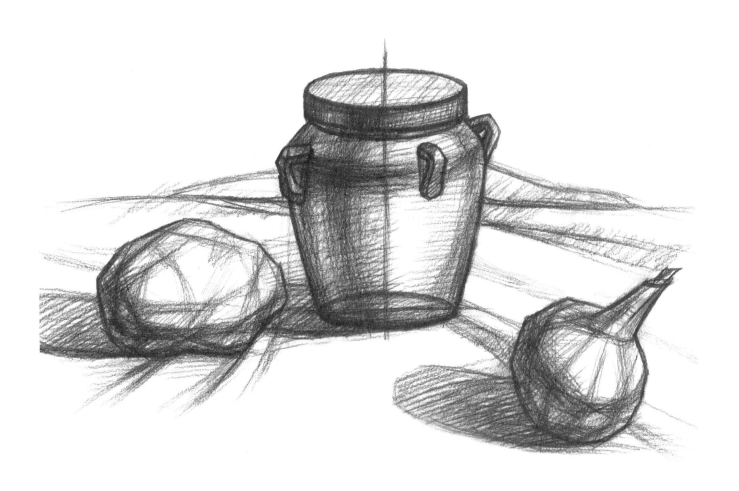

步骤五：进一步表现对象的形体结构，并拉开结构线的层次。

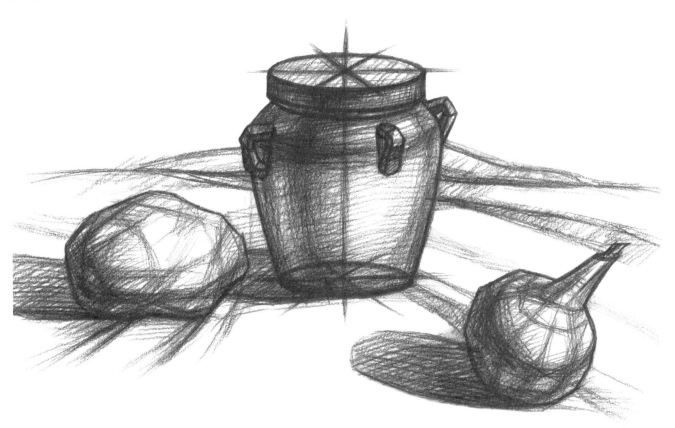

步骤六：加强画面形体对比，然后调整并完善画面，将组合对象的结构表现完整。

陈醋瓶组合结构 的画法

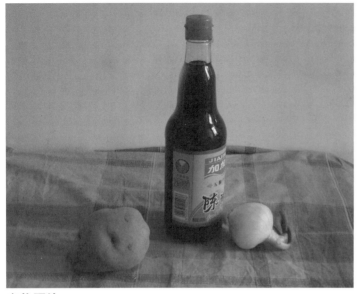

实物照片

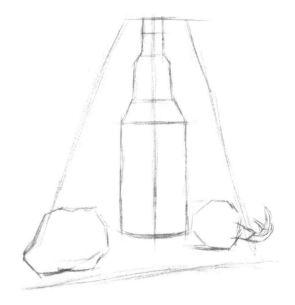

步骤一： 用三角形轮廓定位对象，然后分别画出 3 个对象的大体轮廓。

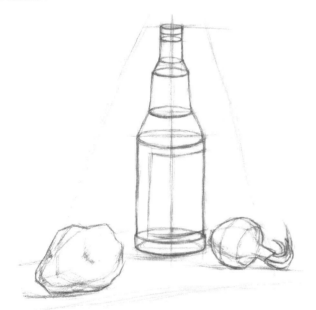

步骤二： 进一步画出 3 个对象的轮廓，并找出大体的结构。

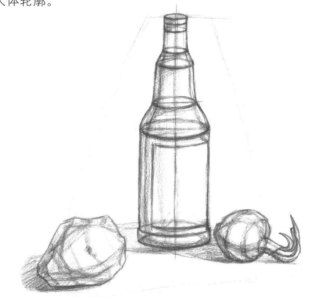

步骤三： 准确画出 3 个对象的轮廓，并分析形体，找出对象的结构线。

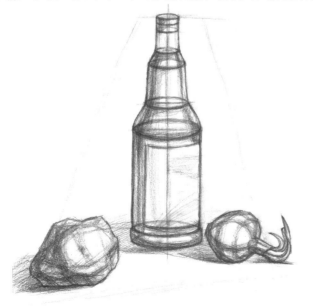

步骤四： 继续表现形体，并给结构面上色调。

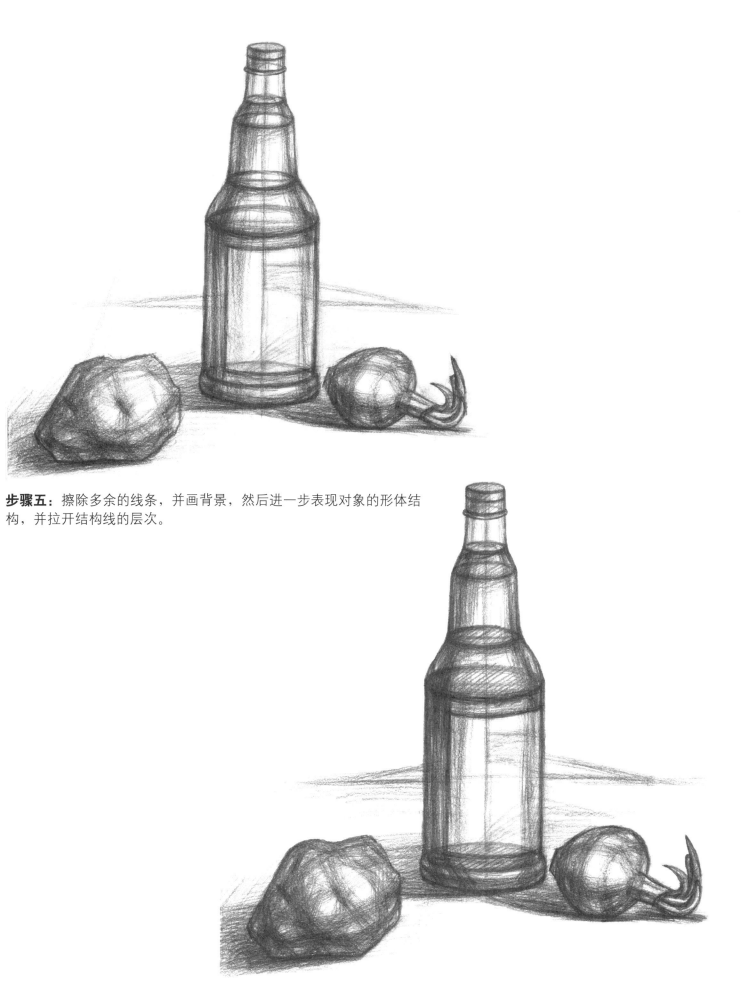

步骤五：擦除多余的线条，并画背景，然后进一步表现对象的形体结构，并拉开结构线的层次。

步骤六：调整并完善画面，将组合对象的结构画完整。

静物组合结构 的画法

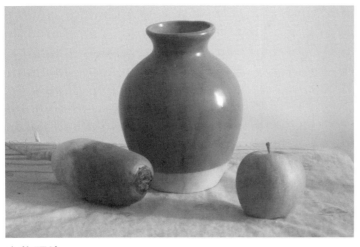

实物照片

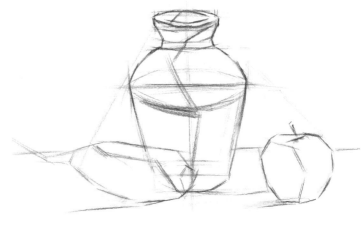

步骤一：用长线条画出三角形的构图，然后确定物体的位置，并画出 3 个对象的大体轮廓。

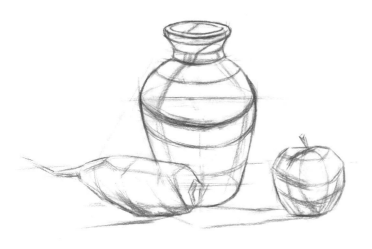

步骤二：进一步找准对象的外轮廓形，并分别画出 3 个对象的结构线。

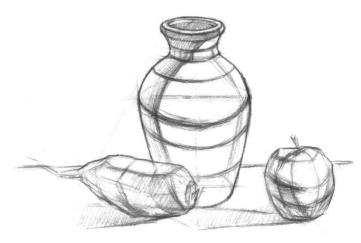

步骤三：分析并表现对象结构，并沿着结构线上一些明暗色调，然后充分塑造对象的体块关系。

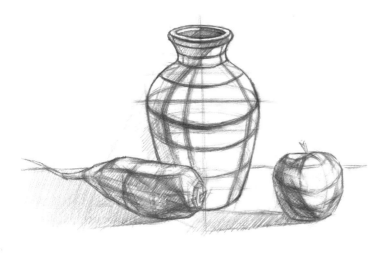

步骤四：进一步分析表现对象，并沿着结构线上色调，塑造形体。

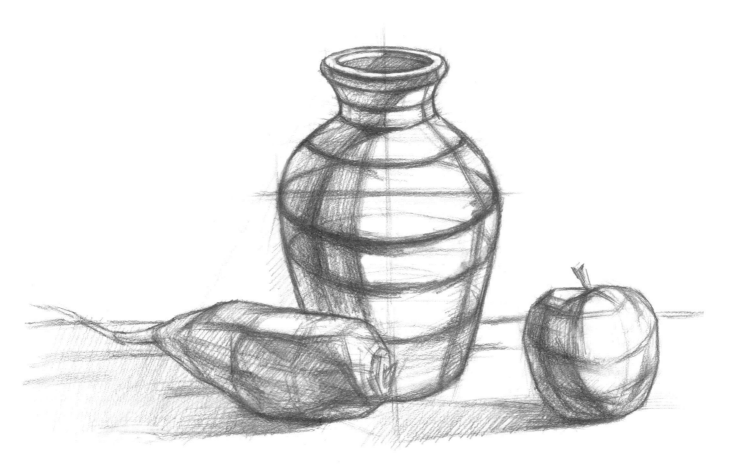

步骤五：强调结构线，拉开线的层次，调整结构的虚实变化。

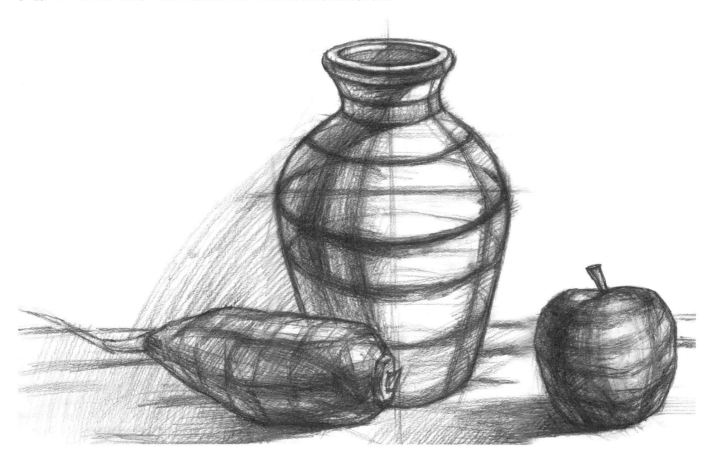

步骤六：深入表现组合对象的结构特点，然后调整完善画面，将静物组合结构表现完整。

水壶组合结构 的画法

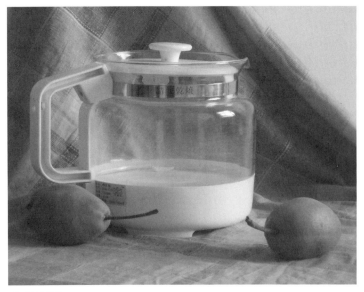

实物照片

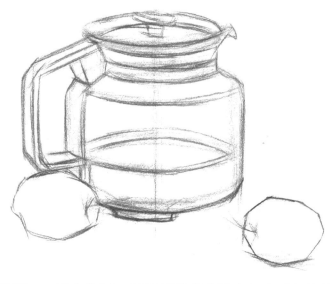

步骤一： 确定构图，然后用线准确画出3个对象的外形轮廓。

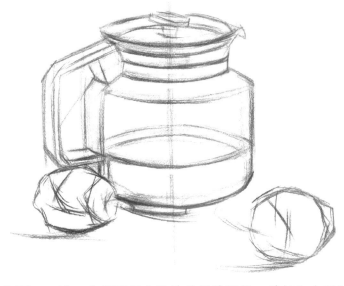

步骤二： 进一步刻画各个物体的具体形状，并加入少量的结构线。

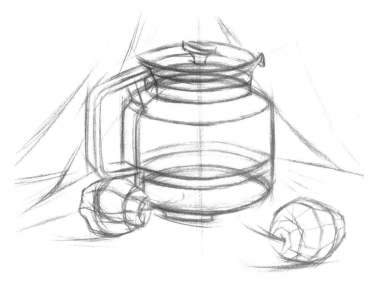

步骤三： 进一步分析和表现对象的形体结构，并画上背景衬布轮廓。

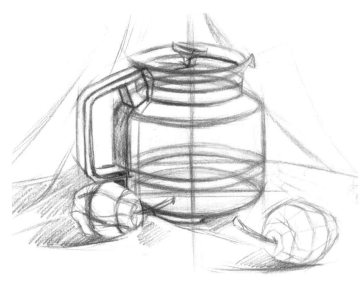

步骤四： 沿着结构线上色调，塑造整个画面。

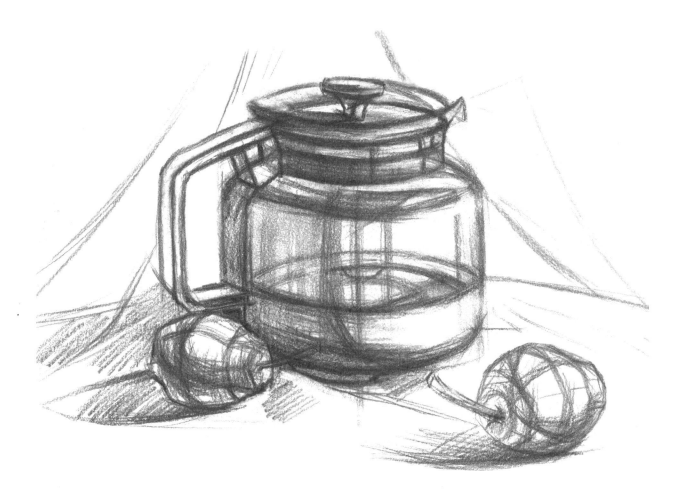

步骤五：进一步深入表现结构体块关系，增强物体的明暗对比，加强画面的整体效果。

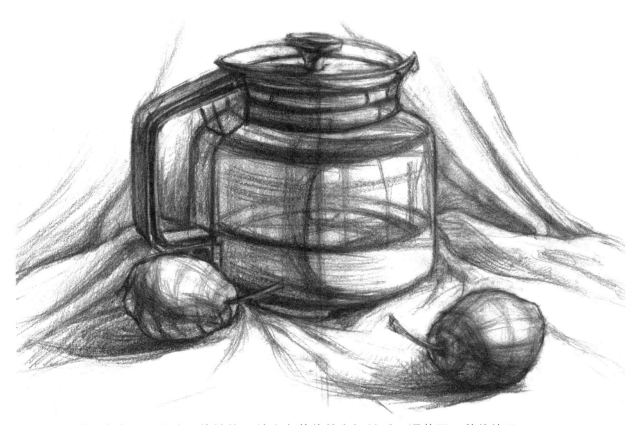

步骤六：进一步表现和塑造形体结构，并注意整体的空间关系，调整画面整体效果。

第5章　石膏像结构素描

石膏像结构

　　石膏像作为静物素描向人像素描的过渡，是学习素描的重要基础内容之一。石膏像结构素描可以帮助我们理解头部及五官的形体结构，进一步提高形体分析、表现能力以及概括能力。结构素描要求把客观对象想象成透明体，把物体自身的前与后、外与里的结构表达出来，这实际上就是在训练我们对三维空间的想象力和把握能力。石膏像结构素描可以进一步锻炼我们理性分析对象的能力以及对画面的整体把握能力。

石膏面部结构 的画法

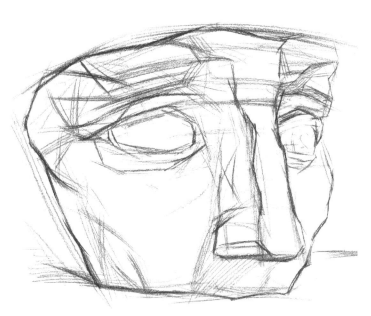

步骤一：用线画出石膏面部的大体轮廓，注意用线要有层次变化。

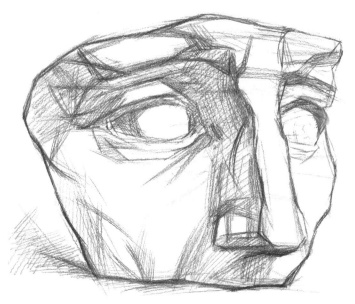

步骤二：找出眼睛和鼻子的结构线，然后沿着结构线统一暗部关系。

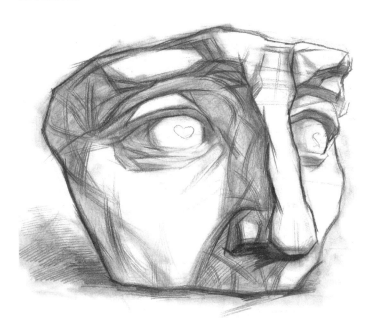

步骤三：强调明暗交界线，拉开鼻子和眼睛的空间，注意画面的整体效果。

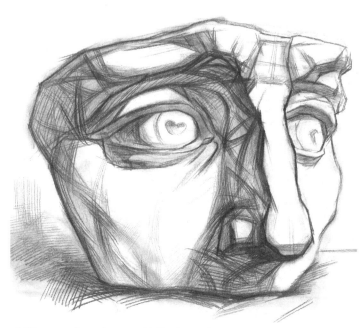

步骤四：进一步强调结构线，并对眼睛和鼻子进行细节的刻画。

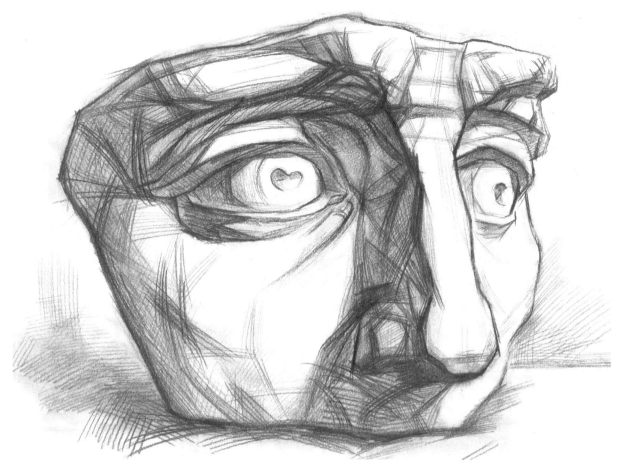

步骤五：对脸部的结构转折和一些小的形体进行刻画。

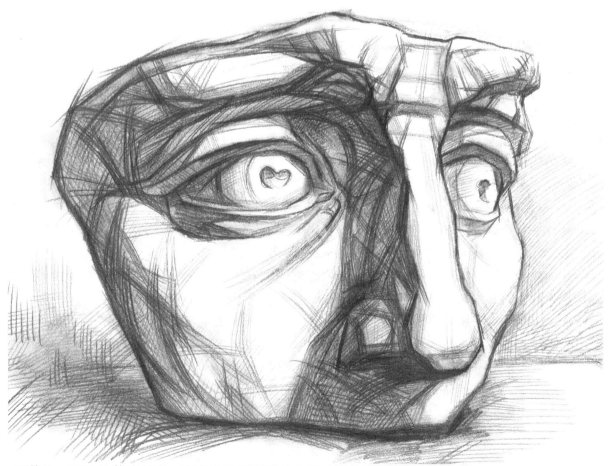

步骤六：调整统一画面的整体节奏，表现出石膏面部的空间感和体积感。

罗马青年头像结构 的画法

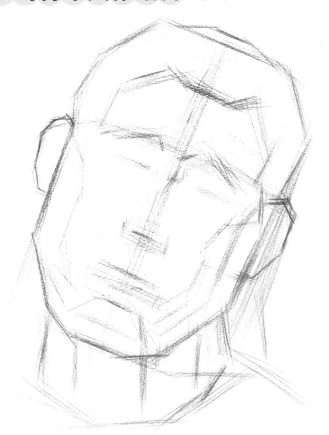

步骤一： 用长直线画出石膏头像大体轮廓，并画出五官的位置，注意头部和脖子的动态关系。

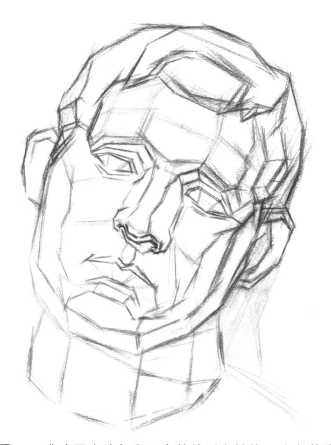

步骤二： 准确画出头部和五官的外形和结构，注意整体比例协调。

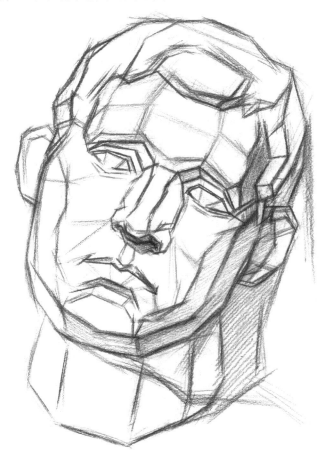

步骤三： 强调五官和面部的结构线，加强形体和结构表现，并给暗部和阴影上些色调。

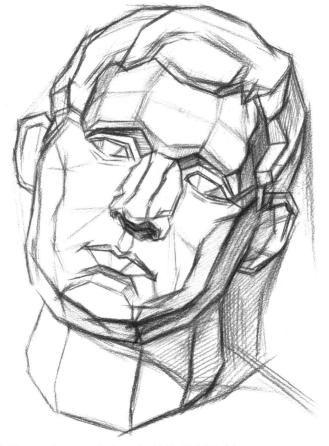

步骤四： 加强五官和面部结构转折的刻画，拉开结构线的层次，但同时要把握好整体关系。

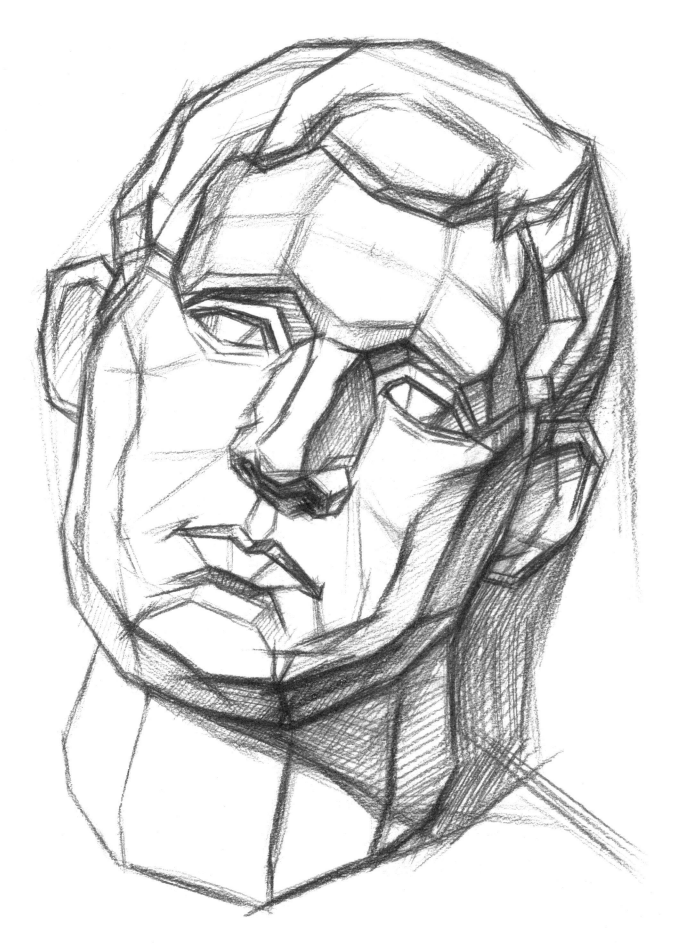

步骤五：调整画面，将石膏像的空间感、体积感表现完整，最终使画面达到统一。

青年头像结构 的画法

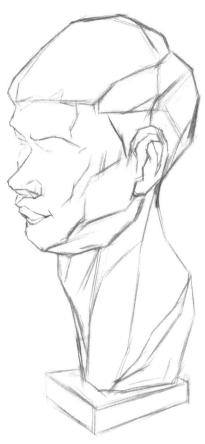

步骤一： 用长直线画出石膏头像大体轮廓，确定整体的比例关系，并画出五官的位置。

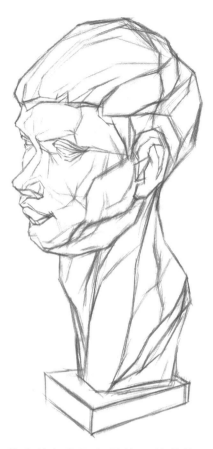

步骤二： 找出头部和面部结构，从整体入手，强调五官和面部的结构线，加强形体和结构表现。

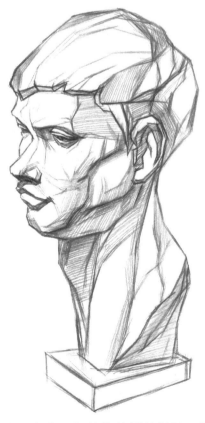

步骤三： 加强五官和面部结构转折的刻画，然后沿着结构线上色调，注意保持画面的整体效果。

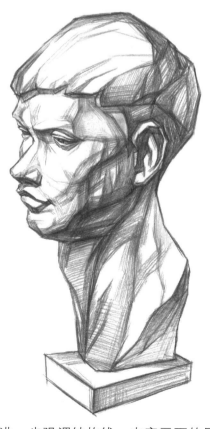

步骤四： 进一步强调结构线，丰富画面的层次，但同时要把握好整体关系。

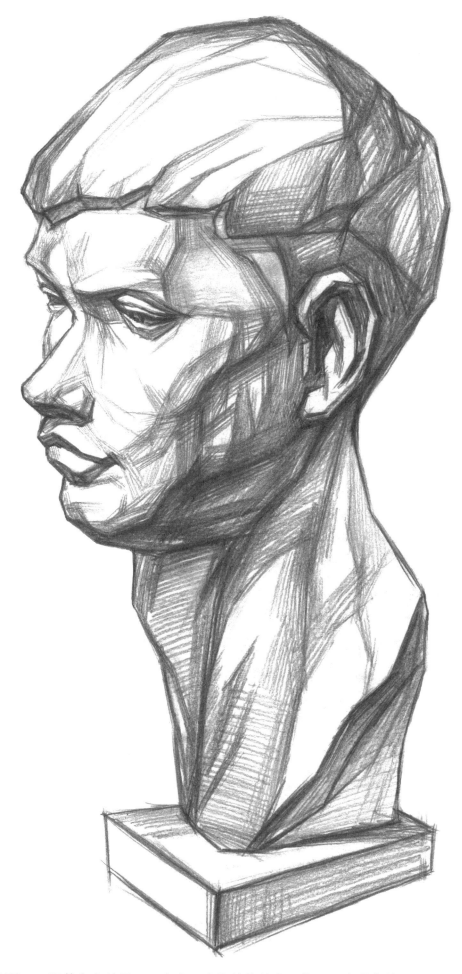

步骤五：调整和完善画面，突出石膏像结构特点，将画面表现完善。

石膏肌肉头部结构 的画法

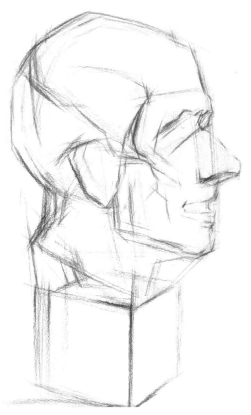

步骤一： 用长直线画出石膏肌肉的大体轮廓，确定大的比例关系及五官的位置和形体。

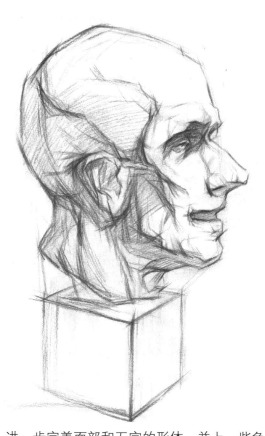

步骤二： 进一步完善面部和五官的形体，并上一些色调。

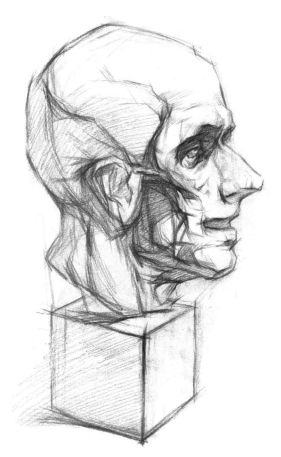

步骤三： 对头部的结构转折进行深入刻画，加强面部结构刻画，拉开结构对比，增强画面的体积感。

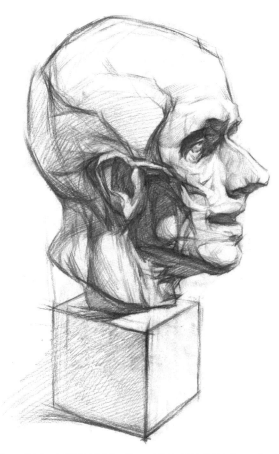

步骤四： 深入表现画面细节，增加画面层次，丰富画面内容，保持画面的整体效果。

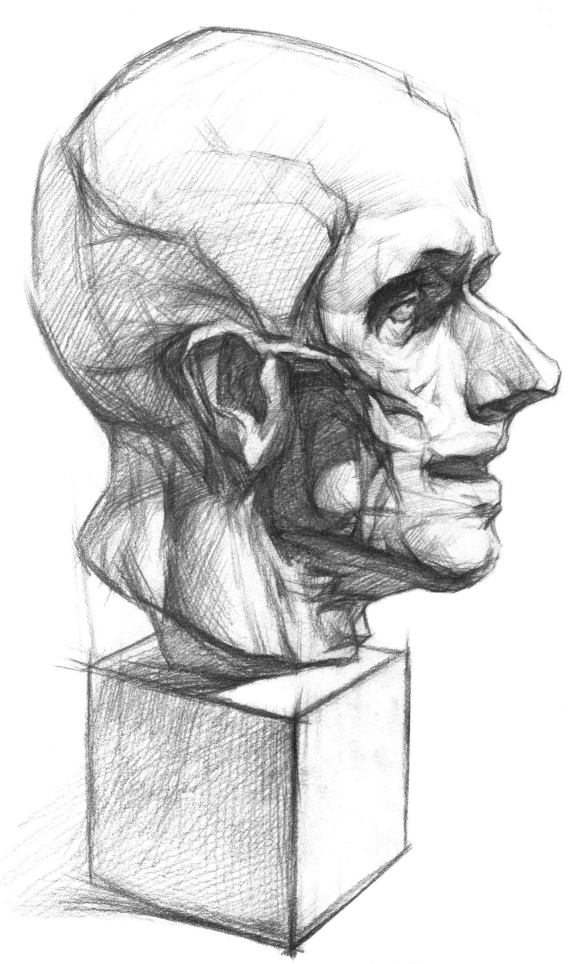

步骤五：刻画细节，然后调整画面整体效果，将石膏肌肉头部结构画完整。

小卫结构 的画法

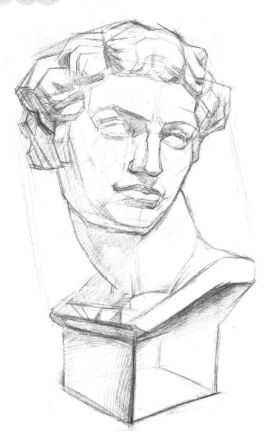

步骤一：用线条概括出石膏的轮廓和基本形体，注意头部的动态关系。

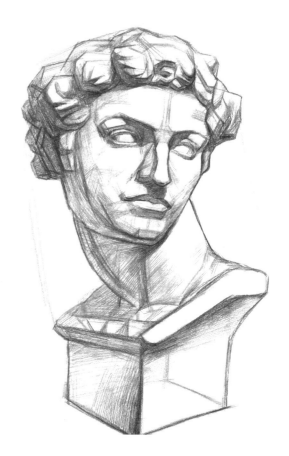

步骤二：肯定轮廓，完善头发和五官形体，并整体上些色调，增强画面的体积感。

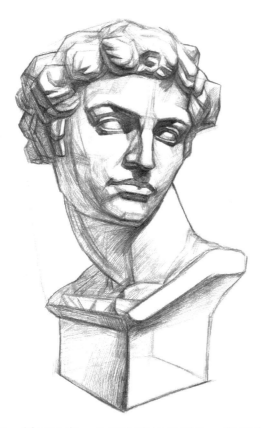

步骤三：刻画五官、头发和底座的形体，使每个结构都具有一定的体积感。

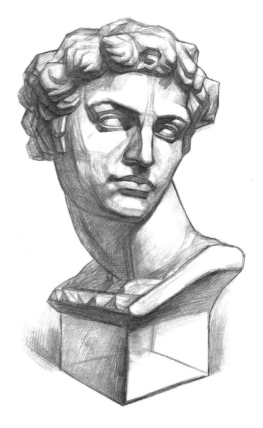

步骤四：对五官和头部的转折结构进行深入刻画，突出形体特点，使画面内容更加丰富。

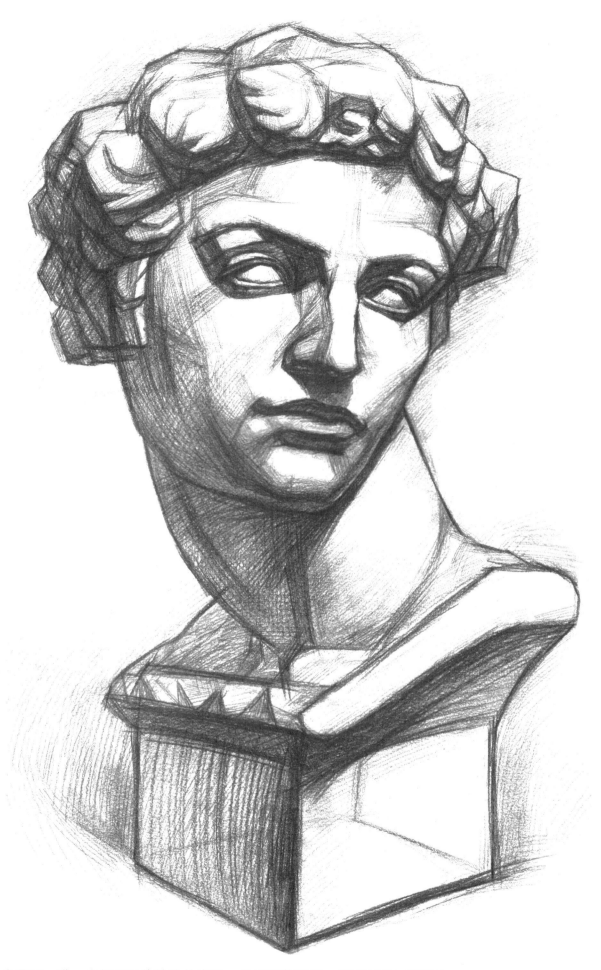

步骤五：进一步加强形体结构的表现，然后调整画面，使画面更加和谐统一。

海盗结构 的画法

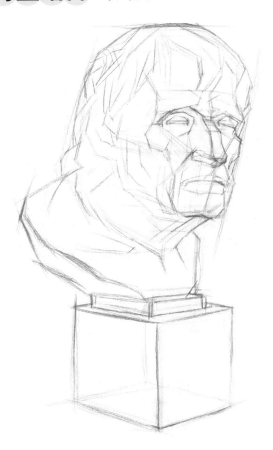

步骤一：用线画出石膏像的大体轮廓及头部结构，确定大的比例关系。

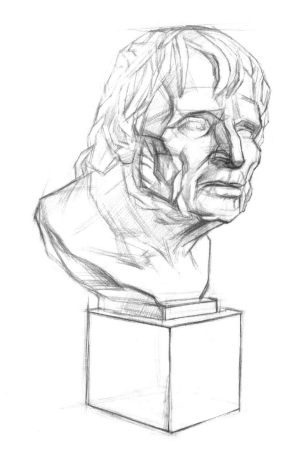

步骤二：进一步找准轮廓，从面部五官开始刻画，拉开结构层次。

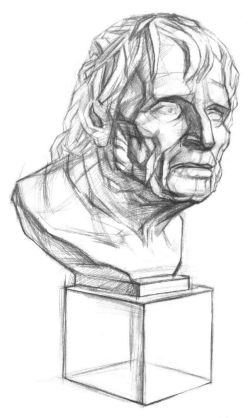

步骤三：对头部和肩部形体进行深入刻画，表现出结构的穿插关系，并上一些色调。

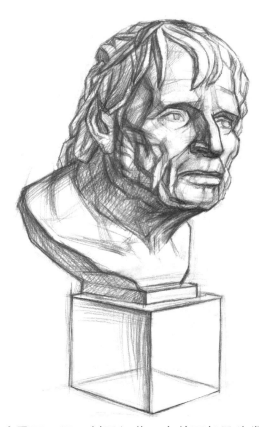

步骤四：深入刻画细节，完善面部及头发结构，注意头颈和肩部之间的空间表现。

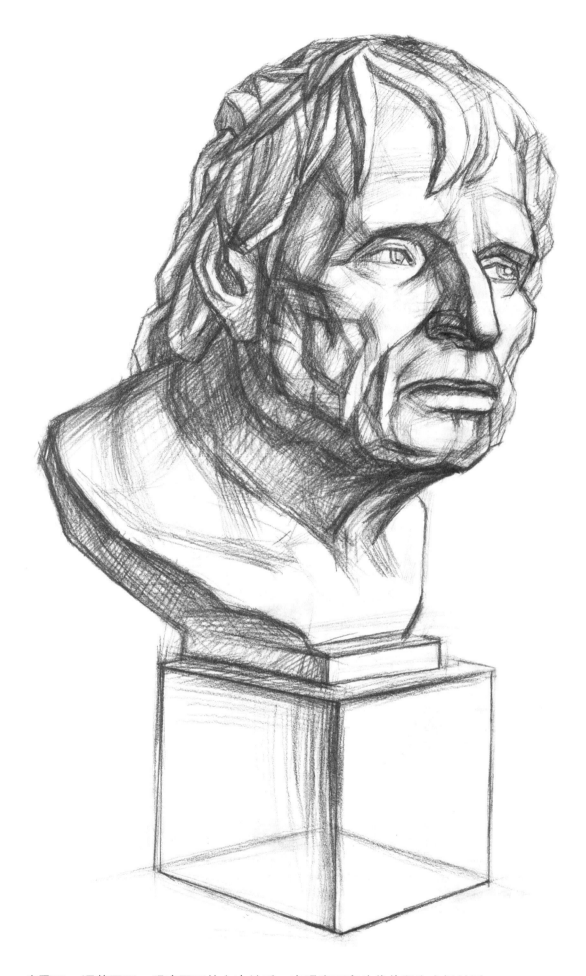

步骤五：调整画面，明确画面的主次关系，表现出石膏头像体积和空间关系。

伏尔泰结构 的画法

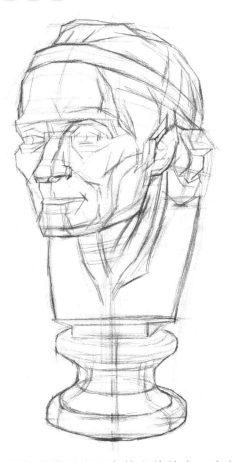

步骤一：用长直线画出石膏的大体轮廓，确定各个形体之间的比例关系。

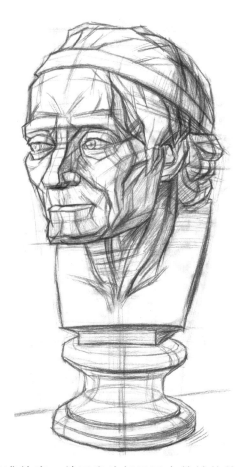

步骤二：画准轮廓，并画出头部及五官的结构线，注意大的形体结构之间的转折关系。

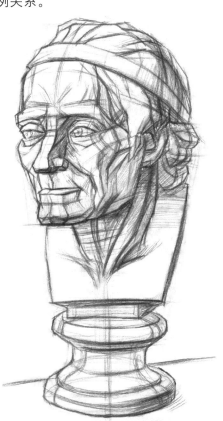

步骤三：从整体加强头部、脖子和底座的形体，并对五官进行深入刻画。

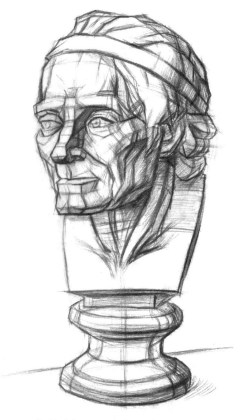

步骤四：深入细节的刻画，注意面部肌肉的结构转折，丰富画面内容。

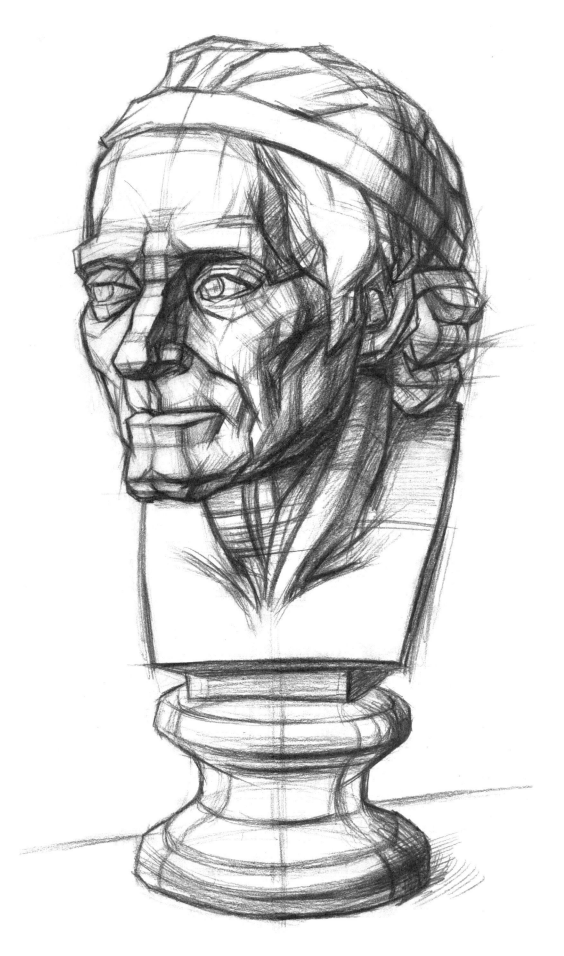

步骤五：调整画面，整体把握，使画面有一定的节奏感，能够表现出石膏像的体积空间。

第6章　人像结构素描

青年头部结构 的画法

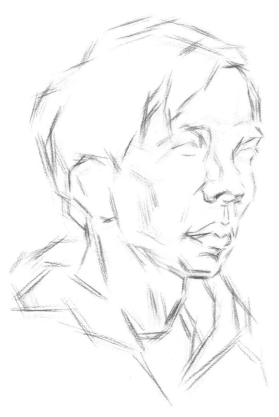

步骤一：从整体入手，用线画出青年头部和肩膀的轮廓，然后再画出五官细节。

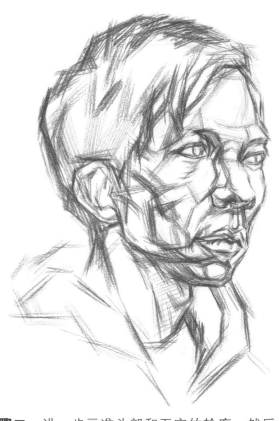

步骤二：进一步画准头部和五官的轮廓，然后找出头部和五官的结构线。

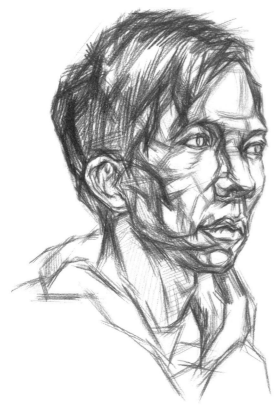

步骤三：画出头发的结构，然后强调面部和五官结构，并沿着结构线上些色调。

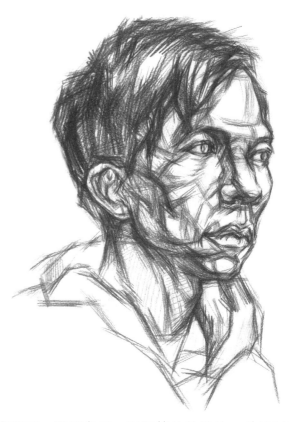

步骤四：强调鼻子、下颌等处的结构，并拉开结构线的层次。

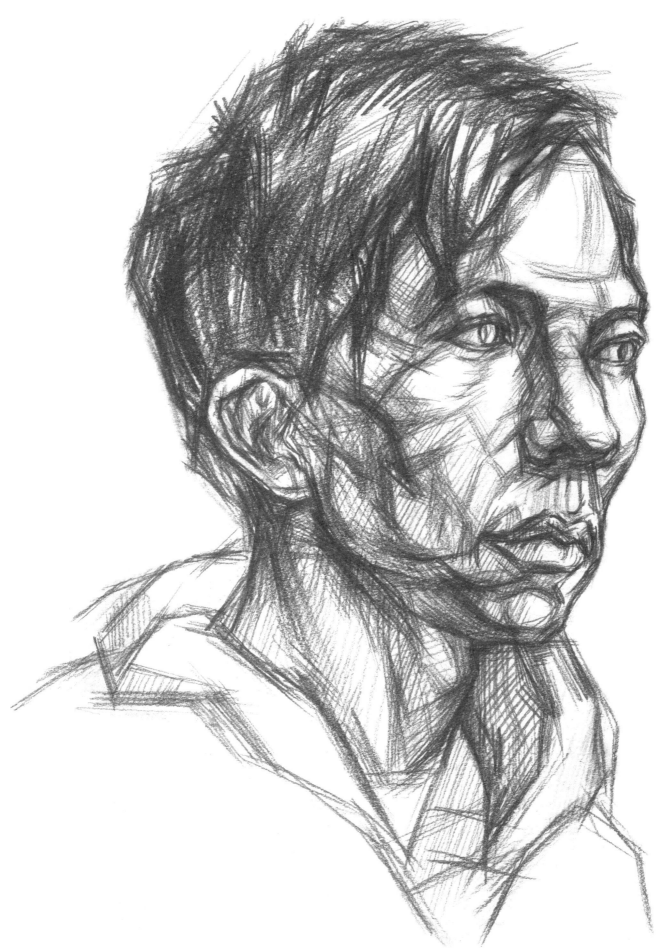

步骤五：深入表现细节，并调整画面效果，表现出青年头部的体块感和厚重感。

中年头部结构 的画法

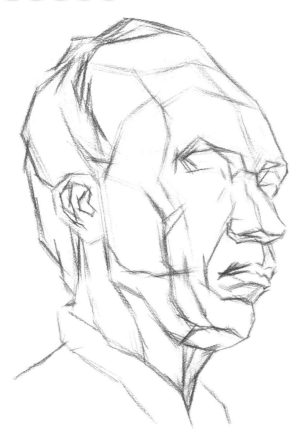

步骤一： 用长直线画出中年头部的大体轮廓，确定各个形体之间的比例和透视关系准确。

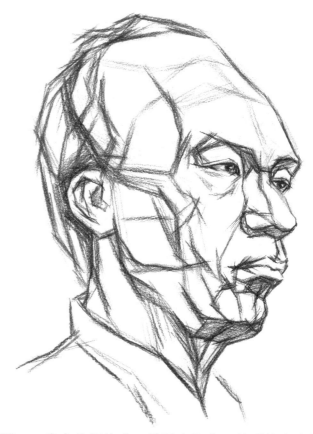

步骤二： 肯定头部轮廓，并画出五官，然后找出头部的结构线。

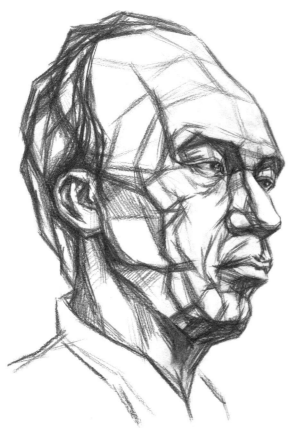

步骤三： 强调五官结构和下颌结构，加重结构线的色调，并画一些辅助面。

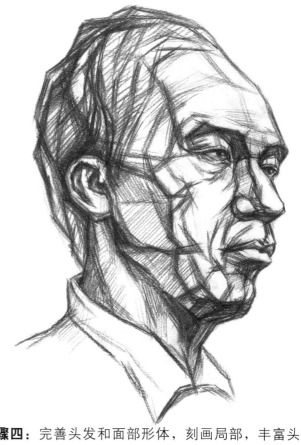

步骤四： 完善头发和面部形体，刻画局部，丰富头部的层次。

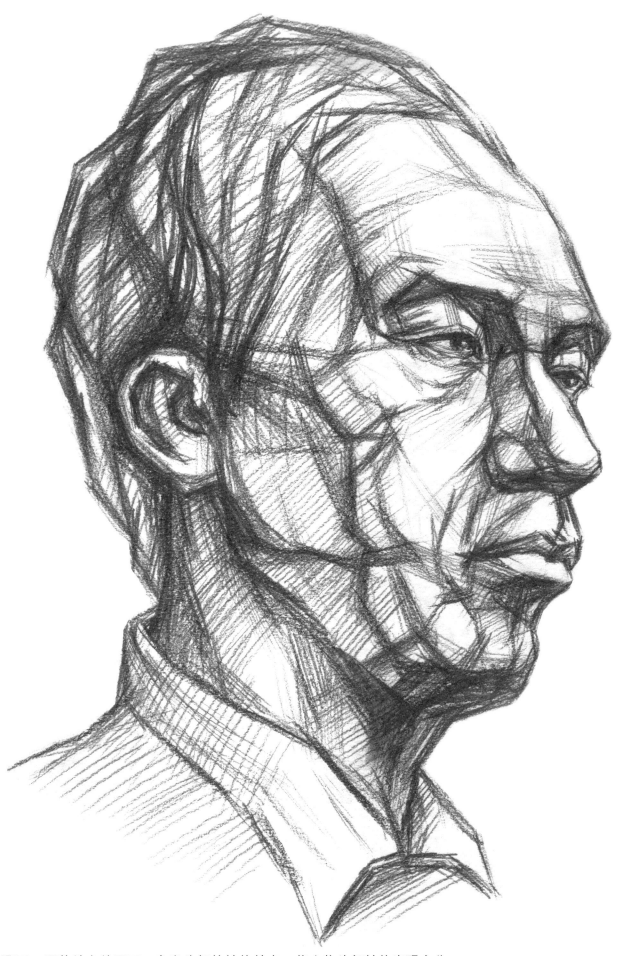

步骤五：调整并完善画面，突出头部的结构特点，将人物头部结构表现充分。

老年头部结构 的画法

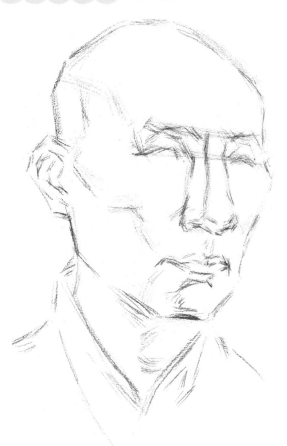

步骤一：从整体入手，用长直线画出人物头部的大体轮廓，并确定五官的比例关系。

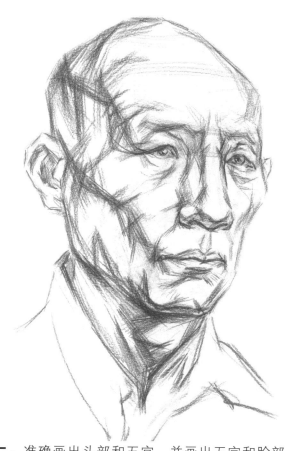

步骤二：准确画出头部和五官，并画出五官和脸部的结构线。

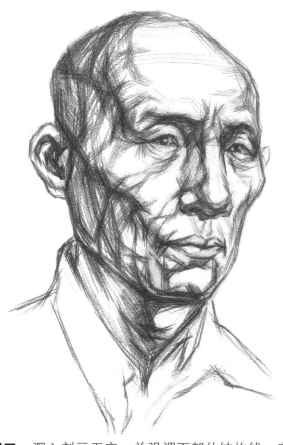

步骤三：深入刻画五官，并强调面部的结构线，突出头部的体积感。

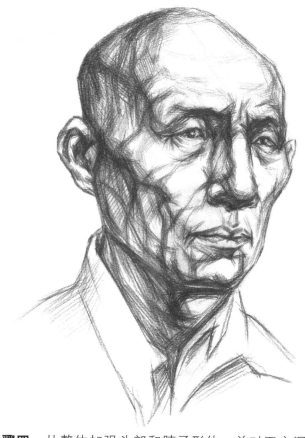

步骤四：从整体加强头部和脖子形体，并对五官深入刻画，完善细节和局部。

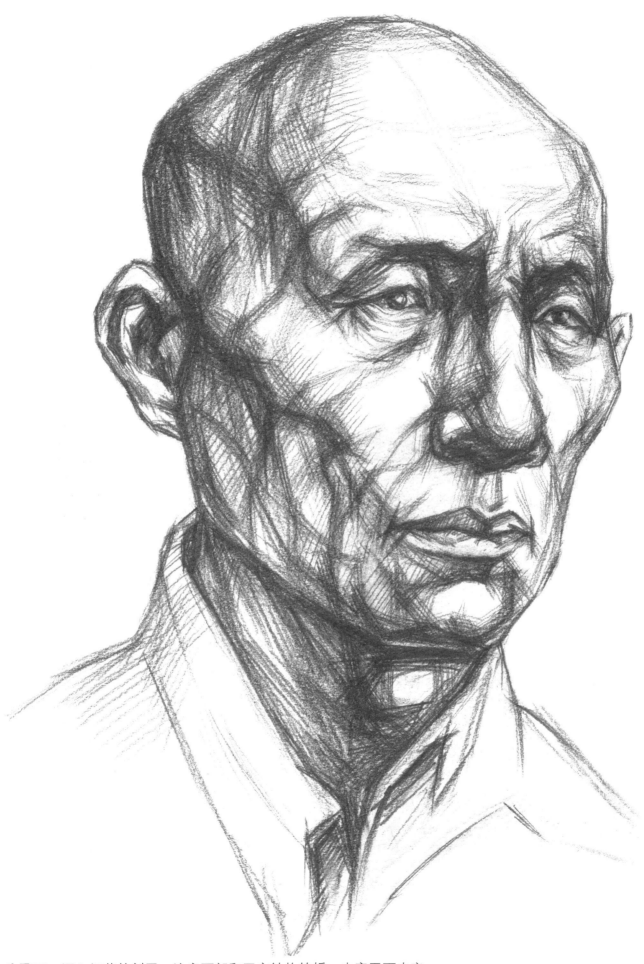

步骤五：深入细节的刻画，注意面部和五官结构转折，丰富画面内容。

第6章 结构素描作品欣赏

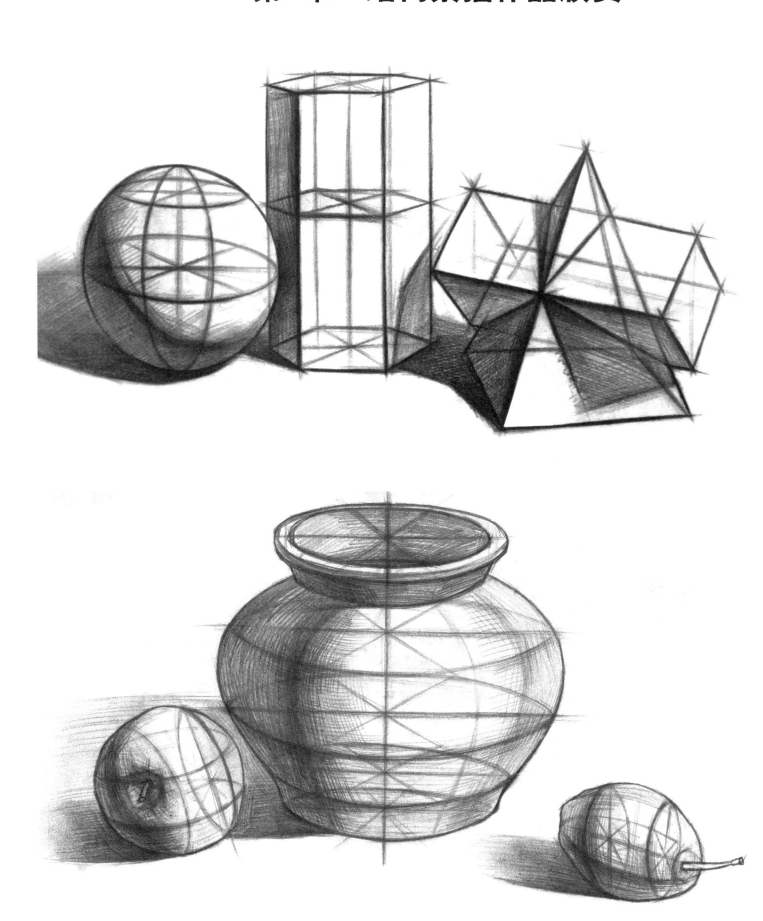

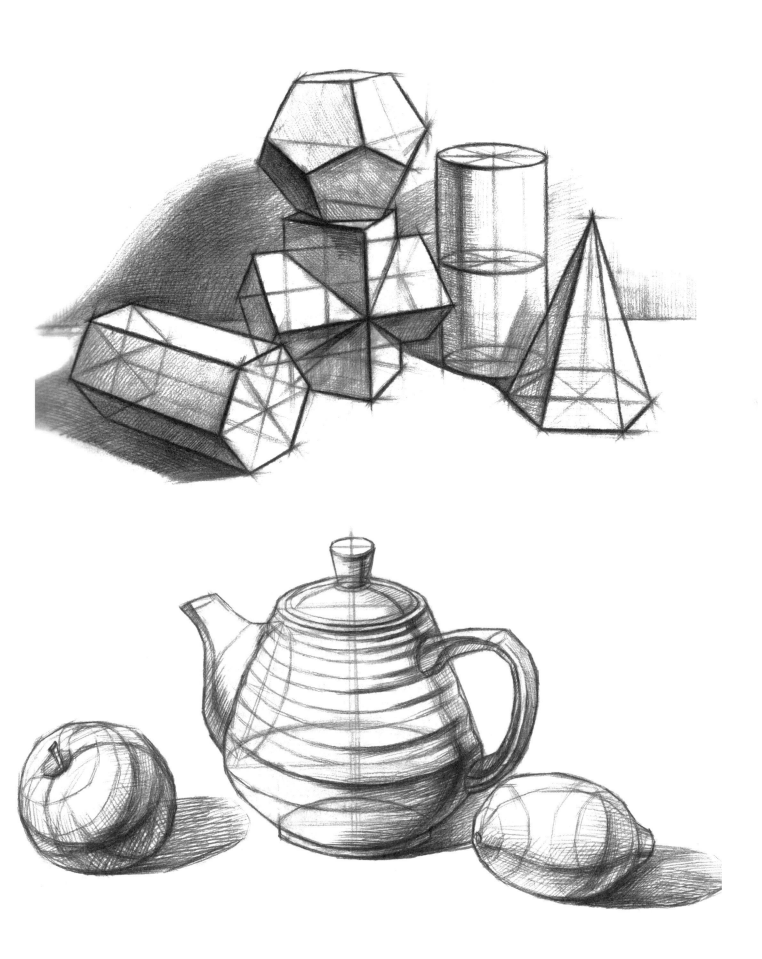

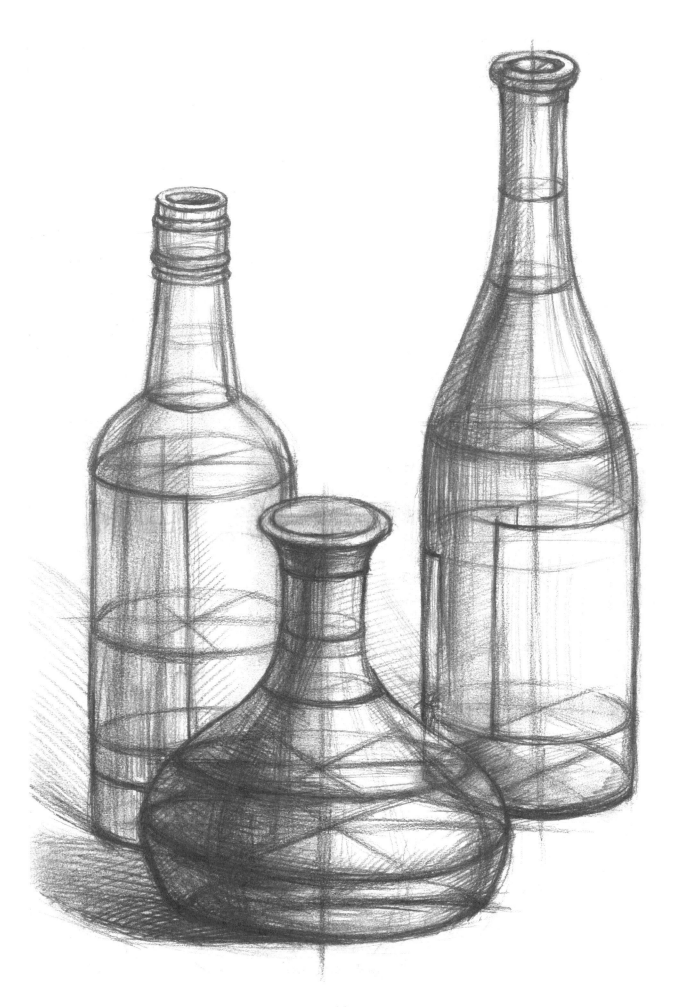

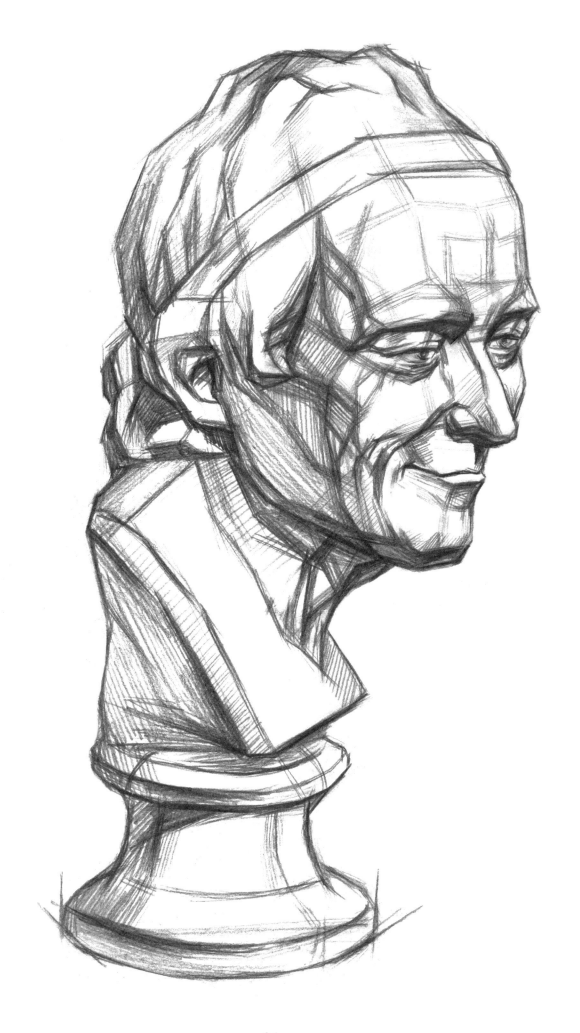

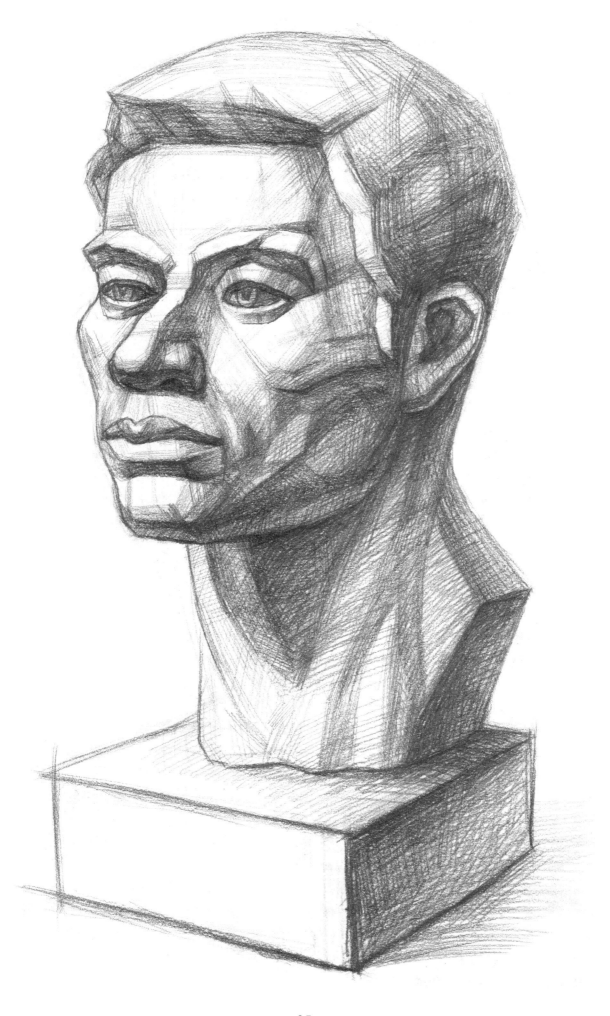